THE MAZE

Mirror 011

超譯迷宮：世界經典迷宮探奇
The Maze：A Labyrinthine Compendium

國家圖書館出版品預行編目 (CIP) 資料

超譯迷宮：世界經典迷宮探奇 / 安格斯．西蘭 (Angus Hyland)，坎卓垃．威爾森
(Kendra Wilson) 著；提保．伊罕 (Thibaud Hérem) 繪；柯松韻譯． -- 初版． -- 臺北
市：天培文化出版：九歌發行，2019.12
　　面；　公分． -- (Mirror；11)
譯自：The maze : a labyrinthine compendium
ISBN 978-986-98214-1-4(平裝)

1. 益智遊戲

997	108018055

作　　者 —— 安格斯·西蘭（Angus Hyland）、坎卓垃·威爾森（Kendra Wilson）
繪　　者 —— 提保·伊罕（Thibaud Hérem）
譯　　者 —— 柯松韻
責任編輯 —— 莊琬華
發 行 人 —— 蔡澤松
出　　版 —— 天培文化有限公司
　　　　　　台北市 105 八德路 3 段 12 巷 57 弄 40 號
　　　　　　電話／ 02-25776564 · 傳真／ 02-25789205
　　　　　　郵政劃撥／ 19382439
九歌文學網　www.chiuko.com.tw
印　　刷 —— 晨捷印製股份有限公司
法律顧問 —— 龍躍天律師 · 蕭雄淋律師 · 董安丹律師
發　　行 —— 九歌出版社有限公司
　　　　　　台北市 105 八德路 3 段 12 巷 57 弄 40 號
　　　　　　電話／ 02-25776564 · 傳真／ 02-25789205
初　　版 —— 2019 年 12 月
定　　價 —— 350 元
書　　號 —— 0305011
I S B N —— 978-986-98214-1-4

Text © 2018 Laurence King Publishing Ltd.
Texts compiled by Kendra Wilson
Illustrations © 2018 Thibaud Hérem
Angus Hyland has asserted his right under the
Copyright, Designs and Patents Act 1988 to be
identified as the Author of this Work.

Translation © 2019 Ten Points Publishing Co., Ltd.
This edition is published by arrangement with Laurence King Publishing Ltd., through Andrew Nurnberg
Associates International Limited.

The original edition of this book was designed, produced and published in 2018 by Laurence King Publishing Ltd.,
London under the title *The Maze*

超譯迷宮
世界經典迷宮探奇

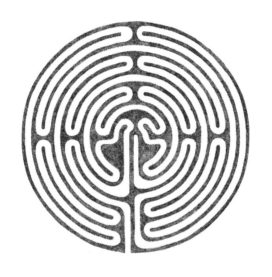

安格斯·西蘭（Angus Hyland）、坎卓垃·威爾森（Kendra Wilson）　著

提保·伊罕（Thibaud Hérem）　繪／柯松韻　譯

Contents

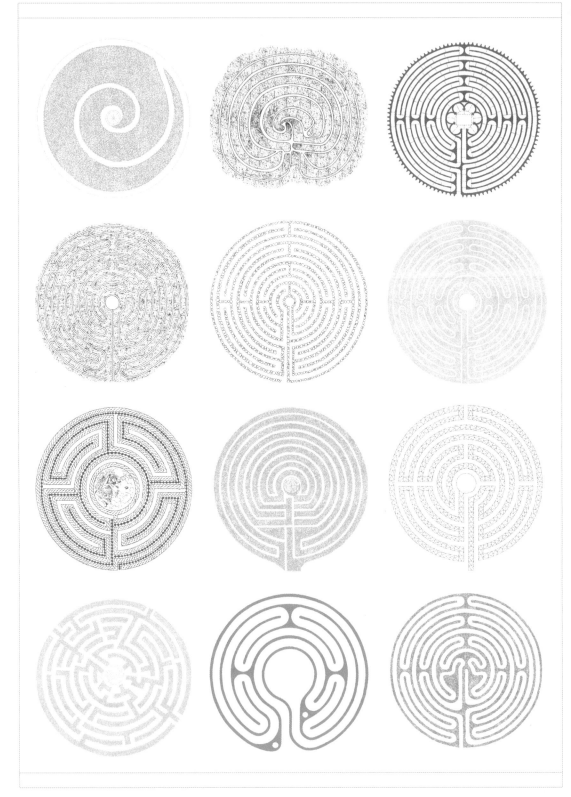

前言

　　迷路是種浪漫，踏進花園裡的綠籬迷宮（hedge maze）則讓人沉醉。在迷宮裡迷路不同於在荒野迷失方向；在迷宮裡，不論一路上轉錯多少彎，你被找到時，一切都會結束。另一方面，封閉型的迷宮（lybarinth）路徑單一，又不一樣：不管一路上有多少轉彎、迴圈，反正只有一條路，沒有選擇的餘地，路徑帶著你朝著中心邁進，再返回原地，沒有任何隱藏的祕道。

　　人們常常問：「岔路型迷宮（maze）與封閉型迷宮有何不同？」答案可以是：「走在岔路型迷宮裡是為了自我迷失，踏進閉鎖型迷宮則是為了找到自我。」這樣來界定兩者很實用，前提是我們假設所有的閉鎖型迷宮都有其靈性或宗教用途。然而，這個問題沒有解答，人們慣用的分類稱呼倒是恰似迷宮，叫人暈頭轉向。舉例而言，常見於不列顛群島上的草坪式迷宮（turf maze），一般習慣稱作 maze，卻應歸類為封閉型迷宮；而希臘神話中牛頭怪米諾陶（Minotaur）的迷宮總是被稱作 lybarinth，不過這座迷宮若沒有特殊線索幫忙，一旦踏入便無法逃脫，其實隸屬岔路型迷宮。

　　話說回來，迷宮該被分在哪類並不重要，畢竟這兩個英文字都暗示了一趟形而上的旅程。人們從以前就不斷告訴自己，旅途過程才是關鍵，這樣的念頭至少源自十九世紀，作家史蒂文生（Robert Louis Stevenson）如此道：「我旅行不為抵達某處，而是為了前行。」在這個講究休閒的時代，世界各地有越來越多探索解謎之旅，這是前所未有的現象。在英文中，可用 maze 與 lybarinth 兩個不同的字來稱呼迷宮，而歐洲的羅曼語系則只有源於同字根的一個字：labyrinthe、labirinto、laberinto。英語裡，「迷宮」（maze）一詞的字根源於 amaze，盎格魯薩克遜字彙中「驚奇」之意。因此，我們大可囉唆地形容迷宮是如此驚奇，愛講幾次就講幾次，amazing maze。

　　作家、藝術家以及影視從業人員向來喜愛迷宮令人再三玩味的視覺體驗，其中最為知名的或許是電影《鬼店》（*The Shining*）（見左圖與第 114-115 頁）。從蘇格蘭西部群島到南美洲西部，在世界不同石刻遺跡裡，都有經典的七迴迷宮（seven-circuit labyrinth）的痕跡，除了石刻，也以地形的形式出現（詳見 46-47 頁）。地景藝術家如安迪·勾史沃斯（Andy Goldsworthy）、理查·隆（Richard Long）也加入了新石器時代祖先的設計行列（隆的作品〈席爾伯里丘〉（Silbury Hill, 1970–71）是以泥土圍圈，在藝廊的地板上排出健行步道的長度）。時間往前回溯一世紀還有另一個案例，建築師喬治·吉伯特·史考特（Sir George Gilbert Scott）在為艾爾伊里主座教堂的地面設計迷宮時，將塔樓高度轉為迷宮路徑長度（見右圖與 36-37 頁）。

　　本書所收錄的迷宮多數為真實存在的迷宮，也有些僅是紙上設計，你可以在插圖上以指代步，悠遊其中。當然，如果你能夠實際走訪，那是再好不過了。中世紀的人們會將迷宮納入朝聖修行的一部分，如今我們只需盡情享受迷宮的樂趣。只要記得，在迷宮裡萬一迷了路，可以從容無懼，外面的紛紛擾擾亦任由它去。

在這座羅馬馬賽克作品中，
阿麗雅德妮的線索領人走過字謎迷宮，
迷宮的核心訊息帶有明確的基督教色彩：Sancta Ecclesia（聖之教會）。

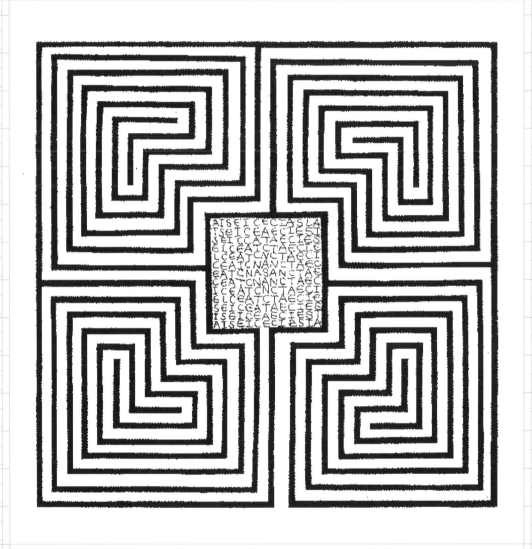

0 0.25 0.5 1 1.5 2 Metres

0 ½ 1 2 3 4 Feet

阿爾及爾

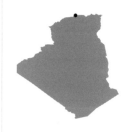

聖心大教堂，阿爾及爾，阿爾及利亞

馬賽克 | 西元 324 年

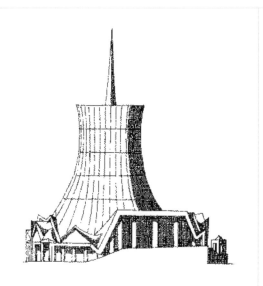

世界上已知最古老的教堂迷宮目前存放在阿爾及爾極具現代主義建築風格的聖心大教堂之中。

這座有諸神、怪獸背景的異教迷宮，是什麼時候被基督化的呢？有可能是西元三二四年雷帕拉達巴西利卡＊於北非建成的時候。這是目前已知，世界上第一座教堂迷宮（church lybarinth），融合了不同的文化元素，馬賽克形式的地板，羅馬式的建築，又帶基督教的本質。傳遞訊息的媒介跟訊息本身同等重要，而為人熟知的媒介更能有效率地傳遞陌生的訊息。所以，在這座迷宮裡，我們可以看到希臘神話中牛頭怪迷宮四象限的設計，甚至有阿麗雅德妮提供的線索，但迷宮的中心少了人獸大戰的場景，而是添加了新的核心信息：「Sancta Ecclesia」（聖之教會）。

對現代人而言，迷宮中心看起來像是字謎，它的確是回文形式，以兩個字為單位，上下左右閱讀。Sancta 中的字母 S 位在十字架造型的正中心。迷宮的位置顯眼，入口朝向在巴西利卡的大門，當教徒一進門，視線自然而然會被引導至迷宮的中心。中世紀的羊腸式迷宮入口則通常對應聖壇的方向。

阿爾及爾的這座馬賽克迷宮，現在保存於聖心大教堂中，這座令人驚嘆的現代主義風格建築，建造於一九五〇年代。迷宮的原址自從一八四三年出土後，持續因地震、竊盜而遭受耗損。原址距離阿爾及利亞首都一百九十五公里，位於名叫坦吉爾村（Castellum Tingitanum）的羅馬小鎮（這座小鎮在歷史上先後被稱為奧爾良村、阿爾奧斯南，現名謝利夫）。這座巴西利卡是在《米蘭敕令》（Edict of Milan）簽訂（西元三一三年）後十年建成，三一三年，東西羅馬帝國合併，君士坦丁與李錫尼（Lucinius）簽署此合約，確保信仰自由，在羅馬帝國境內，人民能自由崇拜任何一種神祇。但到了三二四年，就已陷入爭戰。

＊巴西利卡（basilica）是源於羅馬時期的建築形式，基督教成為羅馬國教後，常採用這種公共建築的布局來建造教堂。

奧特耶斯尼茨

奧特耶斯尼茨花園，奧特耶斯尼茨，德國
歐洲角樹 | 1730 年代

希臘女神瑟雷絲，掌管穀物、農耕、沃土，在此守護迷宮的入口。

奧特耶斯尼茨為原創於德國最古老的迷宮。歷經兩次世界大戰，倖未受戰火波及，不過原本迷宮所隸屬的城堡已不復存。早從一六九〇年代以來，這片地產原為馮安德家族（Von Ende Family）世代傳承，第二次世界大戰後被沒收，一九四六年城堡付之一炬，直至三十年後才將之拆除。迷宮以兩公尺高的活牆搭起（纏上刺網加強，以防破牆擅闖），接起了現代生活與巴洛克時期的文化，也就是迷宮建成的時代，不過迷宮的設計年代甚至可追溯至更早之前。

路德宗教派的牧師約翰‧派許艾爾著有《園品》（*Garden Ordnung*，或可譯作《花園等第》）一書，於一五九七年出版。跟幾世紀後的英國教區教士同袍不一樣，派許艾爾並不熱衷於寬闊的教區花園裡栽種植物，而是對花園的設計大感興趣，他在書裡建議，想要一座好花園，先從紙上的設計圖開始。全書共分三冊，其中第二冊全是迷宮，記錄了各式「高雅且饒富興味的閉鎖型迷宮」設計圖。這些設計圖到一七三〇年代仍不顯得老氣過時，因此當尼可拉斯‧里奧帕德‧馮安德男爵要求來自法國的園藝師建造迷宮，且須符合男爵身家地位的時候，便採用了書中設計（奧特耶斯尼茨僅是男爵五座產業其中之一）。

現今，迷宮外牆僅有一個入口，擺著希臘女神瑟雷絲的雕像。這座雕像可能是古老花園殘留的遺跡，但這裡並不需要女神帶來豐收和肥沃的土地。這座迷宮在一八五四年經過翻修、路線調整，成果繁複。迷宮中心的木製觀景台讓人有機會一覽全局，思量一條簡單的路線，好輕鬆地走出迷宮，但這座岔路型迷宮可沒那麼好商量：進入迷宮的路線共有兩百條，也就是說，出去的路線一樣是兩百種。如果說迷宮是人生的隱喻——也沒道理懷疑一座文藝復興時期設計的迷宮不作此想——走進迷宮的「目的」並非抵達終點。如但丁在詩作〈地獄〉（*Inferno*）所言，迷途走岔即是人生之旅的中站。

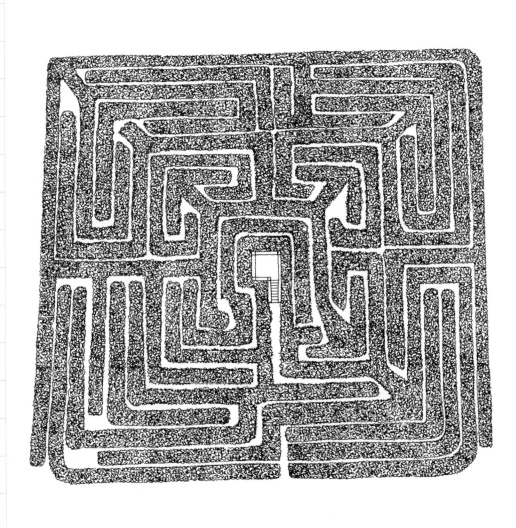

0 5 10 20 30 40 Metres

0 10 20 40 60 80 Feet

N

11

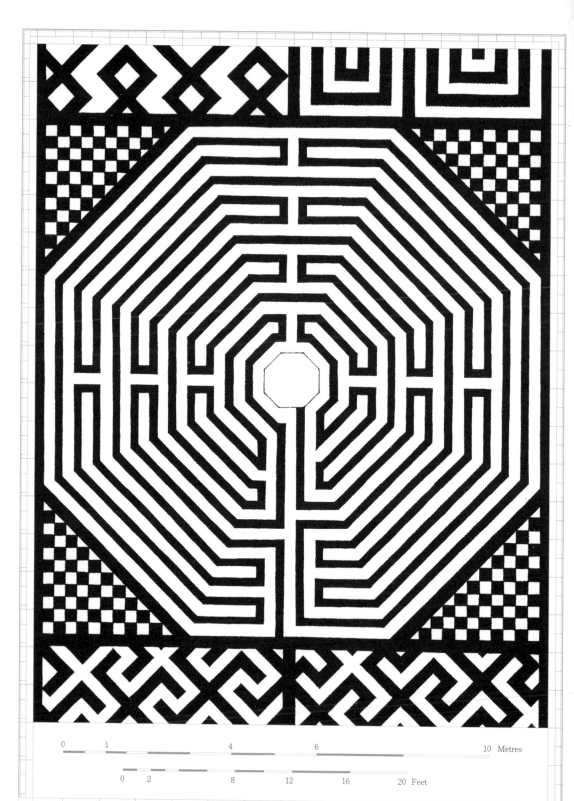

0 1 4 6 10 Metres

0 2 8 12 16 20 Feet

亞眠

亞眠主座大教堂，亞眠，法國
黑白大理石磁磚 | 1288 年

一二八八年，建築師群以及亞眠當時的主教在迷宮正中心的
石塊上刻下的名字，永遠流傳。

　　亞眠主座大教堂建造時間相對短暫，僅耗五十年即建成。這座大教堂被視為展現哥德式建築精髓的傑出作品，地位無與倫比。當初建造教堂的目的是供人瞻仰「施洗約翰的頭」，應該說，十字軍東征的戰士從君士坦丁堡帶回來的施洗約翰頭骨。一二八八年，大教堂的地板完工，繁複的幾何圖形裝飾，覆蓋了整座正廳的地面，叫人目不暇給，廳心的地面則以黑白磁磚拼出了一座閉鎖型迷宮，建築師群（以及當時的主教）在迷宮正中心留名，以永世流傳，不過一八二七年時一度中斷，因地磚迷宮被毀（如今我們看到的迷宮是還原之作，以新材料重建於一八九四－一八九七年）。這座迷宮也被稱作亞眠迷宮、戴達羅斯之屋（Maison de Dédalus），一般喜歡這個稱號，可將迷宮的故事強化延伸到古希臘神話，前輩建築大師戴達羅斯，在克里特島上一手打造出無人能逃離的迷宮。

　　早在法國大革命之前，許多具神學象徵的地板已不復存，法國大革命期間跟之後的動亂又摧毀了更多古蹟。閉鎖型迷宮有異教淵源，且不限於古典神話。已故作家赫曼・克恩的學術著作《穿越閉鎖型迷宮：超過五千年的設計與意義》（*Through the Labyrinth: Designs and Meanings Over 5000 Years*）中闡述，法國北部一些大教堂（比如亞眠、桑斯以及奧賽荷）會在復活節時利用迷宮來進行舞蹈儀式，出乎意料地，牧師群、樞機主教長皆參與其中，前者在儀式中傳接球，後者唱歌。球象徵太陽，或耶穌，穿梭迷宮的舞蹈則依循天體的軌跡。

　　就美學觀點而言，亞眠大教堂地板圖形繁複華麗，花樣從中央的迷宮往外擴展，叫人目眩神馳，無論如何跟樸素沾不上邊，而克恩的論點深具說服力。幾世紀以來，教堂迷宮向來被認定是用於教徒自我鞭笞，克恩的說法則減弱這種大眾習以為常的觀念。一般來說，朝聖者踏上前往教堂的苦行之路，抵達後，沿著教堂迷宮匍匐膝行，作為這趟持苦修行之旅最終的懲罰。克恩表示，這種苦行是十八世紀憑空出現的。如此一來，就算是當代修正主義者的論點也無法挽救這些裝飾地板。

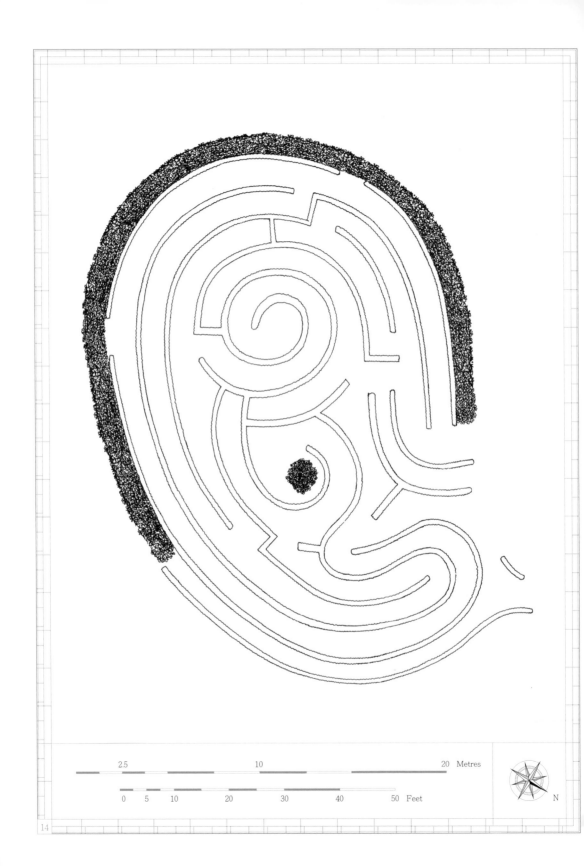

2.5 10 20 Metres

0 5 10 20 30 40 50 Feet

N

阿克維爾

厄普夫莊園，阿克維爾，德拉瓦郡，紐約州，美國

磚石 | 1968-1969 年

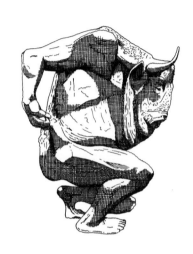

這座迷宮兩廳其中之一，有座邁克爾·艾爾頓的銅像「阿克維爾的米諾陶」。

　　即使是最廣為人知的重要神話角色，牛頭怪米諾陶的面貌卻始終模糊不清，大部分的故事多著墨於牠怪異的出身。羅馬詩人維吉爾在故事裡暗指牠生於不能說的戀情，是皇后與公牛「混種之子」。在維吉爾之後又過了幾千年，法國作家安德烈·紀德（André Gide）筆下的米諾陶也僅輕輕帶過：「忒修斯一劍在手，凝神細看：此生物雖美卻蠢。」

　　另一個角色戴達羅斯也頗為知名，他受命建造了神話中牛頭怪所居住的迷宮，反被監禁於自己親手蓋的牢籠，最後雖然自行設計飛行翼逃走，卻在逃亡過程中失去兒子伊卡瑞斯（Icarus）。若說關於米諾陶的細節太含糊，戴達羅斯的戲分則未免太多。他擅長製造美的事物：他就像達文西、米開朗基羅、威廉·莫里斯（William Morris）、阿爾托（Alvar Aalto）* 這樣的人才。對英國藝術家麥克·埃爾頓（Michael Ayrton）而言，戴德羅斯是心靈知己，一輩子的靈感來源。埃爾頓身為雕塑家、作家與廣播主持人，一般認為職涯應該擇善固執，在他身上顯然不適用。一九六七年，美國出版人兼金融家阿爾曼·厄普夫（Armand Erpf）注意到埃爾頓得獎的偽回憶錄《造迷宮的人》（The Maze Maker），於是委託埃爾頓為自己造一座迷宮。後來這座迷宮建在紐約州卡茲奇山脈中的一塊空地。

　　這座迷宮跟戴達羅斯造的一樣，有堅實的高牆，二·四公尺高，牆內路徑彎曲蟠錯，設計靈感可能來自動物內臟（以牲祭神後留下的副產品，牛頭怪的故事開頭便是獻給海神的公牛祭）。迷宮一半埋入地下，靠近迷宮核心的同時，也在往地底深處走去。而真正的難題藏在中心：迷宮中央有兩廳，一真一偽。真正的廳心有座米諾陶的銅像，被稱作阿克維爾的米諾陶，這座銅像有多座複製品。迷宮偽廳則置有戴達羅斯與伊卡瑞斯的銅像，四周銅鏡環繞，鏡中無數的映像意圖點出伊卡瑞斯個性中分裂的一面，以及他那趟致命的飛行。

*威廉·莫里斯是英國美術與工藝運動（Arts and Crafts Movement）的領袖，作品包含傢俱、壁紙、布料花紋。阿爾托是芬蘭設計之父，開創北歐現代極簡風格，作品包含建築、傢俱、器皿，熱愛研究光線、空間與材質，並致力技術實驗。

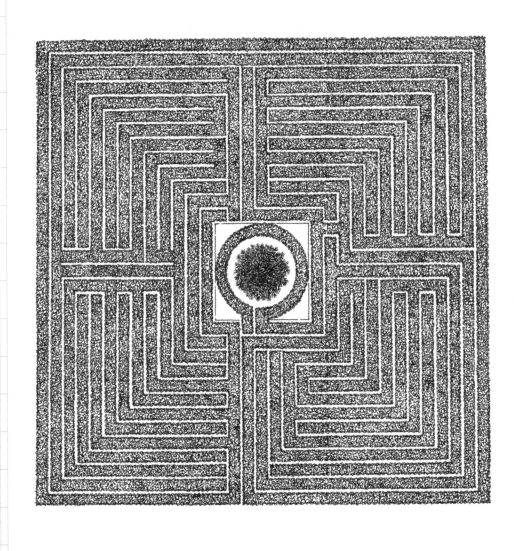

0 5 10 20 30 Metres

0 10 20 40 60 Feet

巴巴里戈

巴巴里戈大宅，瓦沙奇比歐，帕多瓦省，義大利

黃楊 | 1665-1666 年

強盛的巴巴里戈家族鄉間別墅，以前需要從威尼斯搭船，才能抵達位於瓦沙奇比歐的巴巴里戈大宅。

　　寬闊的林蔭大道、精心修剪的樹牆，巴巴里戈村的花園是十七世紀講究秩序與對稱的場景設計經典範例。這座花園同時也呈現義式巴洛克風格最倨傲又不失淘氣的一面：毫不設防的訪客突然遭受水柱攻擊，不過是無傷大雅的玩笑罷了。

　　巴巴里戈家族的產業由一對兄弟接手，共花了三十五年時光整頓。他們在花園之外的人生選擇截然不同：喬治里歐是虔敬的神職人員（死後羅馬教廷追封為聖徒），而安東尼奧則是政治家。兩人的雙重特質在這座象徵主義濃厚的花園中，隨處可見，而輕率任性的主題多過嚴肅的寓言。這座黃楊迷宮將古典異教元素跟當時的天主教文化融合，引人入勝。

　　花園裡眾多石刻裝飾，其中一塊寫著：「天堂與地獄同駐於此」。兩相矛盾的氣氛在迷宮裡展露無遺，路徑筆直，一板一眼（佐以金屬格線），為每個可能迷路的轉角添了一絲威脅感。馬瑞拉‧安格里尼（Marella Agnelli）在《義大利的別墅花園》（*Gardens of the Italian*）中，如此描述這座氣質衝突的迷宮：「象徵著人類的謬誤，偏離理性的道路。」但又「擁抱縱情放蕩」。想要瞭解這座迷宮的特質，須先明白其兩極性。

　　瓦沙奇比歐的確存在地獄，不過是以動物牢籠的形式，花園中的「兔子島」。如果說，文藝復興、後文藝復興的花園設計是反映人類成就與自然力量的關係，一座島上生物顯然無法脫困的非自然島嶼，則可看作自然臣服於人類力量的展示。洛可可風格的大型兔籠上，放著飼料，護城河圍繞著奇異的兔子屋，水裡滿是特殊高級食用魚。面對池中之物，人彷彿成了奧林帕斯山上的眾神，可以隨意奪取性命，吞食入腹。

樹牆壁壘建成的迷宮叫人望而生畏，其特徵來自於兩兄弟的影響，

一位是政治家，一位後來成為聖徒。

波赫士

波赫士迷宮，聖喬治・馬喬雷島，威尼斯，義大利
黃楊 | 2011 年

第二座波赫士迷宮是座複製品，位於威尼斯的聖喬治・馬喬雷島，在曾為聖本篤會的修道院中。第一座則位於阿根廷。

　　波赫士迷宮創作者的靈感是來自夢中。藍道・科特（Randoll Coate）在成為現代最富想像力的迷宮學家之前，曾是英國外交官，在第二次世界大戰時從事情資工作。他在一九五〇年代被外派至布宜諾斯艾利斯，經由藝術家友人蘇珊娜・龐博（Susnan Bombal）介紹，結識了作家波赫士（Jorge Luis Borges）。阿根廷詩人關注的主題在科特心中起了奇特的共鳴，科特退休後投入迷宮設計，風格大受波赫士影響。

　　波赫士知名的短篇小說〈歧路花園〉（*The Garden of Forking Paths*）收錄在一九六二年出版的文集《迷宮》（*Labyrinths*），故事主角有位祖先名重一時，卻決意隱居，投身寫作與迷宮設計；主角悉心解讀先祖著作與迷宮，最後終於頓悟：「書與迷宮，原是一體兩面。」科特依據這個概念，設計出了波赫士迷宮，迷宮的外圍像是書的輪廓，路徑則或多或少呈現鏡像。科特認識波赫士時，詩人雙眼已經失明。這座迷宮獨特之處便是路徑上的點字板，明眼人反而無法體驗其奧妙之處。

　　某日科特夢見波赫士於不久前去世，趕緊聯絡龐博，想要創造出「真正波赫士風格」的東西，而波赫士本人也樂見其成。這件作品顯然就該是座迷宮，且必定會讓科特引以為傲。首座波赫士迷宮在二〇〇三年於阿根廷聖拉斐爾落成，座落在龐博的葡萄園內，常有藝術家出入聚會，葡萄園的所在地現在成了精品旅館「白楊農莊」（Finca los Alamos）。另一座複製品則位於威尼斯的聖喬治・馬喬雷島（於二〇一一年建成，當時科特已然過世），就像波赫士生前的足跡，遍布世界。

沿著迷宮可以找到以點字板記錄的訊息，以向失明的作家波赫士致敬，
這座迷宮也是因他而設計。日後威尼斯也蓋了一座複製迷宮。

卡色威蘭

卡色威蘭和平迷宮，卡色威蘭森林公園，唐郡，北愛爾蘭

歐洲紅豆杉 | 1998-2000 年

　　就旅行景點而言，北愛爾蘭或許不比愛爾蘭共和國熱門，但北愛也在同一座島上，其山稜、海灘、森林也自有一番風情。位於兩愛邊境的唐郡（County Down）風景迷人，莫恩山脈（Mountains of Mourne）青蔥蓊鬱，穩穩坐在愛爾蘭海（Irish Sea）上。在貝爾法斯特（Belfast）出生長大的 C．S．路易斯（C.S. Lewis），就是在如此魔幻的地景環繞中，一點一滴地滋養著想像力：雄偉的山脈醞釀出《納尼亞傳奇》的故事背景。即使後來路易斯離開北愛爾蘭到英國牛津，且再也沒有搬回家鄉，他依然對家園風景念念不忘。「我多想看看雪中的唐郡啊，」他回憶道：「在那裡，你幾乎會期待一群小矮人在下一秒出現，列隊行軍，一閃即逝。」然而，牛津並沒有小矮人，路易斯家鄉的人類也並沒有魔法。以熟悉的背景來創造出截然不同的世界，是他迴避北愛政治情勢的方式，他明白指出自己的奇幻故事是為了將狂熱的政治極端分子驅逐出境，而以「我親自挑選的人民」取而代之。路易斯逝世（一九六三）後五年，愛爾蘭問題爆發＊，延燒數十年。那段時間裡，山林之美被人遺忘，人間仙境

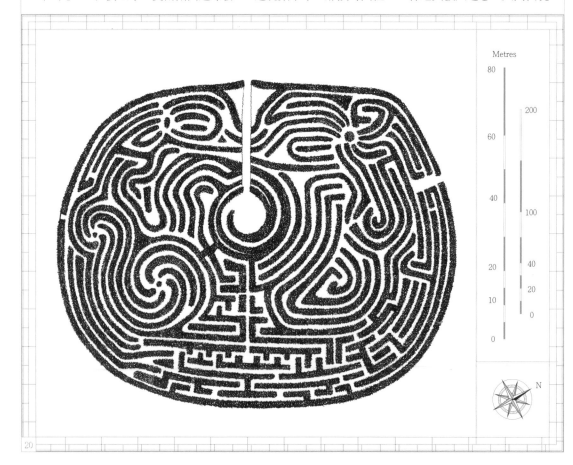

隔牆低矮，路途寬闊，溝通之道敞開無阻。
謹此紀念《受難日協議》（Good Friday Agreement）。

卡色威蘭城堡在北愛爾蘭莫恩山脈的山腳下，於一八五〇年代
建成，建築風格為蘇格蘭男爵堡（Scottish Baronial Style）。

只存在於小說中存在。

　　在卡色威蘭城堡裡有座迷宮，用來紀念一九九八年簽署的《受難日協議》，這座城堡位於山腳下的森林公園。每座迷宮的迂迴曲折都可以是象徵，不過，和平迷宮的設計元素別有深意，包括中央的隔島以及位於中間的和平鐘。訪客必須穿過隔島才能走完迷宮，而在旅程終點敲響和平之鐘，也為這趟迷宮探險增色不少。隔牆低矮，路途寬闊，溝通之道敞開無阻。「祝您好運，玩得愉快。」入口的指示牌這麼說，「別忘了，所有的旅程都是從第一步開始。」

＊愛爾蘭問題（The Troubles）指愛爾蘭與北愛爾蘭境內的暴力衝突與恐怖攻擊，肇因於複雜的政治、宗教、種族與歷史因素，衝突長達三十多年，期間超過三千五百人因此喪生，傷者無數。

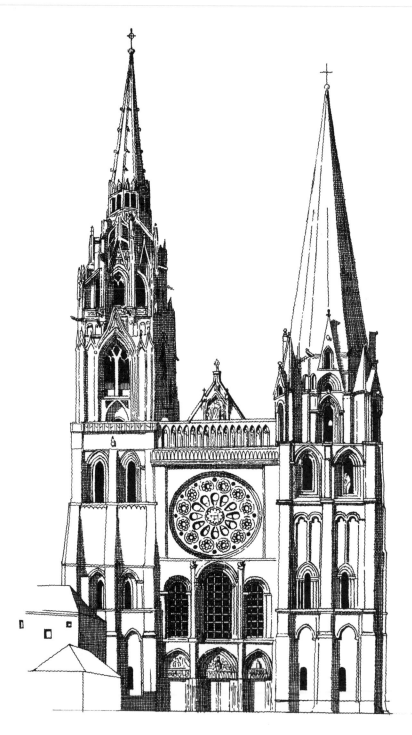

夏特迷宮中央的花心呼應著大教堂西、北、南面的大型玫瑰窗*。

夏特

耶路撒冷之牆，夏特聖母主座大教堂，夏特，法國

沉積岩與玄武岩 ｜ 1200-1220 年

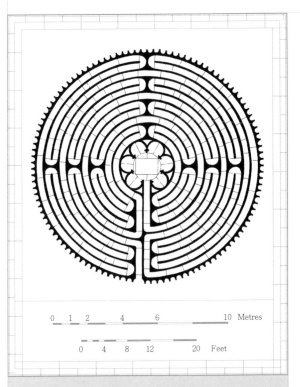

```
0   1   2       4       6                  10  Metres
0       4       8       12          20  Feet
```

十七世紀中葉，夏特的法政牧師認為這座迷宮是專門給那些「無所事事者」的「瘋癲娛樂」。

　　夏特迷宮是基督教迷宮經典。自西元一二〇〇年以來，夏特迷宮的設計一直是歐洲基督教迷宮的基礎架構，直到今天，這座迷宮依然是迷宮文化復興的磐石。環狀的路徑圍繞著花形的迷宮中心，一共十二圈，單一路徑。接近正圓形的迷宮分四等分，十字形往中心匯聚，代表基督教聖地耶路撒冷。中世紀時大教堂是朝聖重點，作為耶路撒冷的替代也合情合理。一般咸認，一趟朝聖之旅的最後必須以更凝鍊的行動作結——若能以膝著地，環繞迷宮而行是最好。

　　教堂迷宮的名字百百種，在夏特的迷宮被稱作「耶路撒冷之路」（chemin de Jérusalem），早期也被稱作「戴達羅斯之家」（domi Daedali），箇中原因引人好奇：牛頭怪的圖像就落在這座基督教迷宮的正中心。儘管來自希臘羅馬的眾神祇品行不端，使用異教圖像卻有利於傳播基督教信仰，因此早期的天主教會並不排斥利用異教元素。

　　從古至今，除了特地來懺悔祈禱的信徒，慕名而來的遊客絡繹不絕。來訪夏特迷宮的遊客數量之多，甚至讓十七世紀中葉的法政牧師不堪其擾，認為迷宮是「給那些無所事事者的瘋癲娛樂」。台上禮拜如儀，台下吵嚷喧鬧，聲音不斷迴盪在大教堂中。親友、家人相約在此碰面，孩子則繞著迷宮嬉鬧，不能自拔。今天，每年大齋節與諸聖節之間的週五，會把迷宮所在的地面淨空，座椅搬開，仲夏節當天則開放給遊客走迷宮。

＊玫瑰窗指哥德式教堂建築上的圓形玻璃窗，由於設計繁複，狀似玫瑰而得其名。

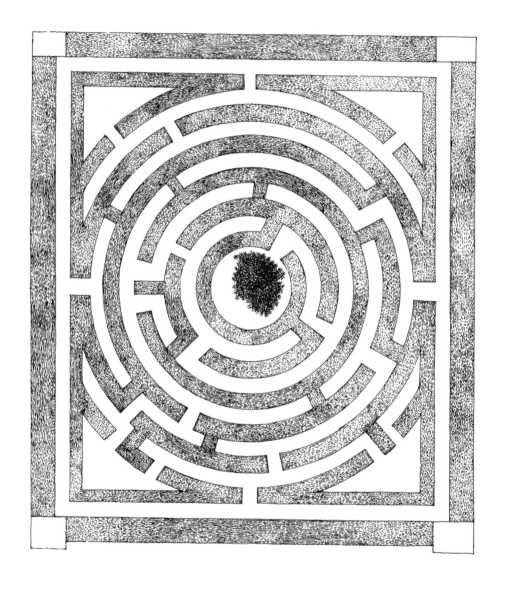

| 0 | 5 | 10 | 20 | 30 Metres |

| 0 | 10 | 20 | 40 | 60 Feet |

N

查茨沃斯

查茨沃斯莊園，貝克威爾，德比郡，英國

歐洲紅豆杉｜1962 年

查茨沃斯迷宮中央曾植有銀梨樹，刻著拉丁文「Memento mori」（毋忘人終有一死），不過在二〇一三年時因降雪過多而毀損。

　　迷宮安置在花園的位置顯而易見。英國德比郡的查茨沃斯莊園知名的花園中央，有片石堆圍起的圖紋式花圃，周圍以石堆點綴，花叢中心就是迷宮，一切的安排顯得有些刻意。然而，歐洲紅豆杉牆組成的線條（這座迷宮共有一二〇九棵樹）適得其所地融入了這座花園，填補了這片地景中的空白。

　　迷宮外圍的矮牆是以前大型溫室的部分基座。一九一六年，大溫室因為維護成本過高而被炸毀。當時大部分的園丁離開莊園前去打仗，在私人英式花園裡種植昂貴熱帶水果的美好日子已成為過往。以玻璃打造的溫室已經使用了八十年，是由喬瑟夫・帕克斯頓（Joseph Paxton，倫敦海德公園水晶屋的建築設計者）所設計，即使炸藥震碎了千萬片溫室玻璃，溫室依然屹立不搖。當時炸藥工程持續了兩天。從大型溫室的相片可看出，這座溫室是那個時代傾頹之美的象徵，充滿弧線的樣式設計是後來裝飾藝術風格（Art Deco Style）的前身。溫室拆除後，原址改造成圖紋式花圃，以及一座網球場。然而，球場下方埋著老舊的暖氣管線，又鮮少使用，反而凸顯了這座花園失去的光輝。直到一九六二年，這塊地再被改建成迷宮。儘管當時戰後景氣尚未復甦，迷宮設計也還不流行。

　　第十一任查茨沃斯莊園公爵與公爵夫人要求財務長丹尼斯・費雪（Denis Fisher）提案，希望設計以傳統為藍本的迷宮（費雪後來在查茨沃斯檔案庫裡找到了）。或許在一九六〇年代時，這座迷宮的樣式顯得有些過時，不過在莊園都設有無數下午茶廳、休閒遊憩庭院的時代來臨前，這座迷宮可是佳作。原本迷宮的步道預計鋪滿柔軟的草地，但太過理想的設計忽略了降雨量，小碎石很快就取而代之。已故的德文郡公爵夫人黛博拉所著的《查茨沃斯花園》（*The Garden at Chatsworth*, 1999）記述曾有人「抱怨鞋子毀了」。小徑布滿人跡，透露通往中央的道路，也剝奪了自行探索的樂趣。不久之前，破解迷宮的唯一線索是柳葉梨樹上的罩篷在迷宮樹牆上飄揚，不過如今線索已經不見蹤影。

炸毀大型溫室之後，為了掩蓋花園無法忽視的傷疤，而種下樹籬隔間。

這座迷宮甫經重植整修，是向凱瑟琳·梅迪奇皇后致敬的作品，
她被一些人貶稱為「那個義大利女人」。

雪儂梭

凱瑟琳·梅迪奇皇后的迷宮，雪儂梭城堡，羅亞爾河谷，法國

歐洲紅豆杉｜約 1720 年

隱身於林中空地的迷宮終點有座木製觀景亭，地基微微高於地面，以提供更好的視野。

　　雪儂梭城堡橫越羅亞爾河面的奇觀美麗浪漫，其故事主角都是女人。城堡主人是史上有名的凱瑟琳·梅迪奇（Catherine de' Medici），她在觀景橋上打造了雅緻的藝廊，這原本是她的對手狄安娜·波提耶的計畫。法國國王亨利二世還在世時，狄安娜是他的情婦，當時她的雪儂梭堡就是法國的權力寶座，身為皇后的凱瑟琳以及孩子們則住在昂布瓦斯，沿著羅亞爾河，離巴黎更遠的地方。不過，國王在一場騎士長槍鬥武中意外受傷而早逝，他的情婦只能揮別她的城堡、觀景橋與花園。此後雪儂梭堡是凱瑟琳·梅迪奇的天下，她心中從不缺改造城堡的點子。

　　雪儂梭堡的迷宮被稱為義大利迷宮，因為是為凱瑟琳而建的。凱瑟琳來自佛羅倫斯富可敵國的梅迪奇家族，這個家族以擔任銀行家、出任教宗出名，凱瑟琳的義大利語本名是卡特琳娜（Caterina）。凱瑟琳贊助各種藝術向來毫不手軟，也嫁入講求文化修養的家族。她公公，法國國王法蘭索瓦一世（François I of France）曾在達文西晚年提供住所，讓他住在昂布瓦斯。凱瑟琳在丈夫在世時並沒有多少實權，但國王駕崩後，她被迫擔起重擔，從攝政開始到三位兒子相繼接任法國國王，她終身都與王座保持密切關係。

　　凱瑟琳去世後，波旁王朝（Bourbon Dynasty）取得實權，權力中心上移至巴黎附近的凡爾賽。此後，雪儂梭堡的所有權大多落在女性身上，歷史上有幾度財務緊縮，恰好都是男主人當家的時候。數度易主後，凱瑟琳留在雪儂梭堡的珍寶全數遭到變賣，而不少藝術雕像則被移至凡爾賽。現存的雪儂梭迷宮於二〇一六年甫經重植與整修，向品味卓越的皇后致敬，她的臣子深知其脾性，暗地裡不客氣地稱呼她「那個義大利女人」。迷宮後方的灌木叢後有座四柱的女像柱 * 由凱瑟琳之後的女主人之一（十九世紀一位女繼承人）所安置，為迷宮添了背景。迷宮的中心樹木環繞，有座木製的觀景亭矗立其中。

＊女像柱（caryatid）為源自希臘的古典建築形式，將建築的支柱結構雕刻成女子或女神的形象。

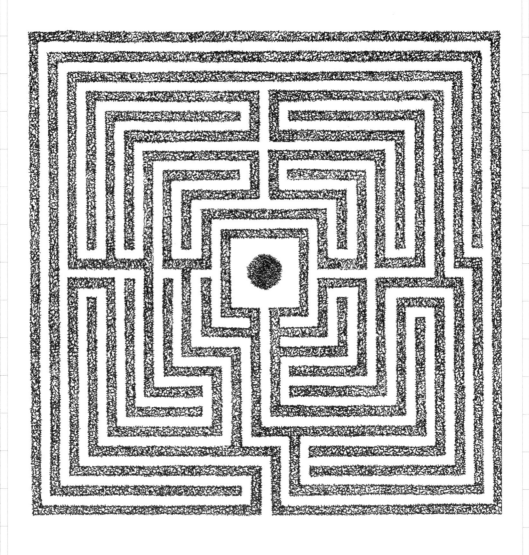

0 2.5 5 10 15 20 Metres

0 10 20 30 40 50 Feet

志奮領

志奮領宅邸，塞文奧克斯，肯特郡，英國

歐洲紅豆杉 | 1818-1830 年

花園在吝嗇的「公民」斯坦厄普荒廢經
年之後，由其性善揮霍的兒子重新整頓、
復甦。

幾百年來，只要有一點迷宮常識，通常很容易破解樹籬迷宮。人踏進去後，只要手摸著內牆（不論是在你的左或右邊），移動時保持跟牆面接觸就不會迷路，一直到抵達中心即可，簡單明瞭。然而，在一八二〇年代，講究科學、數學計算與古物研究的斯坦厄普家族（Stan-hope）開始建造自己的迷宮後，就是另一回事了。在志奮領宅邸（Chevening House）的樹籬迷宮並不那麼單純，靠近中心一帶的樹牆並沒有跟外圍的樹牆相連，形成所謂的「島型」迷宮*。破解志奮領迷宮稍有難度，卻大有樂趣，彷彿是趟無止境的旅程。

這座迷宮建於一八一六年，第三代伯爵，查爾斯·「公民」·斯坦厄普去世不久後。伯爵大力支持法國大革命，堅決擁護民主。他計劃剝奪子女的繼承權，為此，他不讓兒子們享受一般貴族擁有的教育特權——就讀伊頓公學與牛津大學，而讓孩子在家自學，其中一個兒子是馬蹄鐵匠的學徒。長子菲利普後來被同父異母的姊姊赫斯特·斯坦厄普女士拯救，逃往德國。姊姊後來成為考古學的先驅。到了德國不久後，菲利普對品味與生活品質益發講究。

在菲利普繼承伯爵頭銜與資產前，莊園早已長年荒廢，新伯爵一邊整頓莊園，一邊盤算建造一座遊樂園。這個家族向來在政治、科學、數學表現優異，對人文藝術也十分熱衷。精巧的志奮領迷宮，看來正是串連起這些領域的成果，由菲利普伯爵跟後來成為歷史學家的兒子攜手打造。如今志奮領宅邸屬於英國外交大臣所有，供國家作為皇恩府（grace-and-favour home），每年會有幾次對外開放，作為慈善使用。對了，想要破解這座迷宮的話，只要像平常一樣沿著牆前進，一直走到最後那叢樹籬時，換手摸牆，就可以走到中央了。

自一八二〇年代起，精於數理的斯坦厄普家族開始設計迷宮，

發展出島型迷宮之後，破解迷宮就不再那麼單純了。

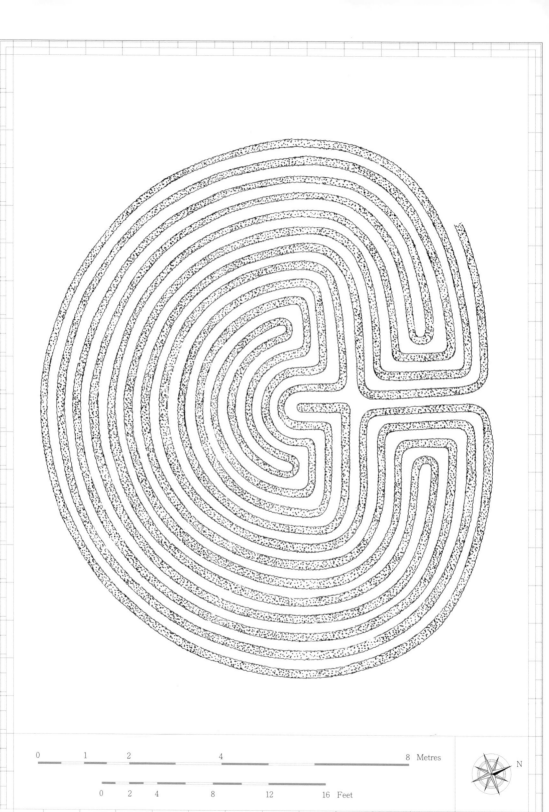

0 1 2 4 8 Metres

0 2 4 8 12 16 Feet

N

卡金頓

卡金頓小人國公園，坎培拉，澳洲

草皮 | 1979 年

卡金頓小人國公園有座小型風車代表荷蘭。

位於澳洲首都坎培拉（Canberra）市郊的卡金頓小人國公園（Cockginton Green Gardens），有英國濱海小鎮的特色。卡金頓公園的名字來自位於不列顛群島西南岸的里維拉比奇海灘（Riviera）。德文郡的托奇小鎮裡，有座「小村落」名叫卡金頓，大部分都是茅草屋，及封建時期的莊園和寬闊的板球草地。矗立村中的卡金頓大宅院（Cockington Court）看起來就像是小說家阿嘉莎・克莉絲蒂（Agatha Christie）筆下的場景。事實上，這很有可能是真的：阿嘉莎曾在這裡度過一段青春歲月，參與業餘劇團的演出。

場景回到坎培拉，這座遊樂園於一九七九年成立，以描繪過去的英式生活為特色，吸引遊客參觀。除了一九七〇年代風格的足球賽事（球場中有名男子裸奔中斷了比賽）、獵狐運動、板球比賽等特色小人國模型，卡金頓公園還有三萬五千朵在花圃怒放的植株與完美無瑕的草坪，甚至有座英式草坪迷宮，不過迷宮倒不是模型，而是實物大小。

本世紀以來，澳洲缺乏降雨的氣候早已成嚴峻的現實，不過卡金頓花園的存在，像是提醒著我們，一個更為穩定的世界曾經存在。碧綠的草坪與色票般的花圃生機盎然；草坪迷宮是以匍匐性小糠草（Agrostis palustris）種成，僅供觀賞，禁止踐踏，這種草夠格作為高爾夫球場鋪面。雖然澳洲政府有限水政策，卡金頓公園仍能靠著地下水和複雜的灌溉系統支撐。這片家族事業頗需要懂得花園管理的經營頭腦。雖然花床大多以覆蓋土保護著*，大片的草坪還是跟英國花園草皮一樣，依然仰賴大量人力維護，每年需要兩度施肥與充氣鬆土，另外也需要例行保養與除草。據說，每次修剪草坪大概得花十分鐘，修剪灌木則需要二十分鐘，每週一到兩次。

*園藝用覆蓋土（mulch）常見成分為木屑，具有限制雜草生長、保持土壤濕度、增加養分的功能。常用於園藝、農耕。

這座澳洲遊樂園坐擁明亮的草坪迷宮，帶著明顯的二十世紀英格蘭情調。

柯寧布里嘉

柯寧布里嘉遺跡，新康代沙，葡萄牙

石砌馬賽克 | 西元 1-100 年

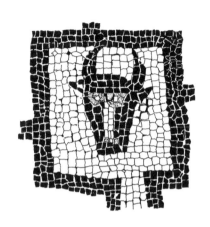

傳說中，人類鑄成大錯，導致諸神派出公牛。

對羅馬時期的馬賽克藝術家而言，描繪在迷宮中的牛頭怪形象非常重要：不只因為這是古典傳說中張力最大的圖像，這個圖像更可以帶來工藝類的工作。經過模組化的迷宮，可有無窮盡的圖紋變化。比如，希臘回文式圖騰（Greek key design），圖案可作為馬賽克迷宮的一環，但單看時，也能當作迷你迷宮，自成一格。同樣的例子還有另一個古老的圖案：卍字圖紋（swastika）。葡萄牙北方的柯寧布里嘉，已挖掘出的部分遺跡之中，有座「卍字府」（House of swastikas），其中地板的鋪面優美，保存良好，其設計之精巧，後來的文明難以忽視。

柯寧布里嘉的地面設計中，常常見到來自古老希臘的牛頭怪故事作為主題，在其中一幅馬賽克畫中，牠雙眼發直，神情驚異。兩千多年後，牠又再度出現在畢卡索的蝕刻畫中。從這幅設計裡可以看到，迷宮中心的明珠是頭俊美的牛——牠是否正是當初引起天下大亂、叫人難以抗拒的美麗公牛？前情提要一下：海神波賽頓從海上送來一頭牛給克里特國王米諾斯（Minos），要求他以牛獻祭。孰料，國王竟然捨不得獻出寶牛，試圖偷天換日，欺騙海神。為了報復國王，海神讓王后情不自禁地愛上這頭美麗的公牛，荒唐的戀情使得皇后產下了一頭怪胎。米諾斯國王請來偉大的建築師戴達羅斯建造一座迷宮，並將這隻怪物關在裡面。後來，國王的另一個兒子——百分之百純人類血統——戰死希臘（被另一頭公牛所殺，這回的牛是眾神之王宙斯派來的）。戰敗的雅典國王被迫定期交出七男七女，作為牛頭怪米諾陶的食物。後來，雅典王子忒修斯成為祭物人選之一，在克里特公主阿麗雅德妮的幫助之下，殺死牛頭怪。

儘管忒修斯在航行回雅典的途中，幾度判斷失誤，他依然是最受歡迎的傳奇英雄之一。羅馬帝國時期，權貴顯然鍾愛英雄屠獸的圖像。不過，在柯寧布里嘉的「繪像」跟典型的英雄屠獸圖像有出入。可能在製作這些馬賽克藝術的時候，伊比利半島早已發展出特有的公牛崇拜文化。

從古老馬賽克磁磚迷宮中的「怪物」中，可看出憐憫之情，
或許是當時公牛崇拜文化早已生根的跡象。

0 0.25 0.5 1 2 Metres

0 1/2 1 3 4 Feet

杜拜

阿路斯坦尼集團迷宮塔樓，薛赫塞衍路，杜拜，阿拉伯聯合大公國
巴西墨綠麻紋花崗岩 | 2012 年

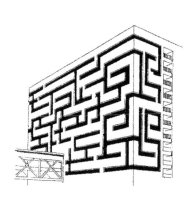

天橋將塔樓迷宮跟另一座十二層樓高的停車場迷宮連在一起。

世界紀錄向來是迷宮建築師的愛好。世界上最大的垂直迷宮位於杜拜，阿路斯坦尼集團迷宮塔樓（Al Rostamani Maze Tower）。自從千禧年後，這座城市的建築不斷向上發展，迷宮塔樓的建設開發公司選擇強調建材質地，讓迷宮在大樓林立的商業區，獨樹一格。建築表面複雜的質感，隨著光線變化，營造動態感與神祕感。這裡看不到現代前衛建築門面常用的玻璃、鋼鐵，為了強調人文個性，精選數種石材搭配。

「設計過程中，我們始終希望塔樓看起來像是以一座巨岩雕刻而成。」阿路斯坦尼集團副主席如此解釋道（他在這項計畫的職稱為：迷宮塔樓構想家）。塔樓選擇單一花崗岩，以不同處理手法來製造對比效果：迷宮的稜角搭配水柱、牆面帶著火焰，還有一座玻璃陽台與牆面相連。這可不是花花綠綠的裝飾圖紋而已，而是貨真價實的迷宮（由亞卓安·費雪 [Adrian Fisher] 所設計），否則也不會被列入金氏世界紀錄中。迷宮在夜間會亮起，正下方是「迷宮之眼」，也就是八公尺高的環狀影像牆，不停播放畫面。

這座塔樓固然是出色的視覺藝術品，但卻不那麼帶有阿拉伯色彩。不過，身為國際化的建築，又位在國際化的大都會中，或許民族認同並非建造塔樓迷宮的目的。迷宮的造型是鮮明的希臘回文花樣，蜿蜒曲折，是經典又安全的設計，或許紀念強大的昔日帝國也非壞事。就建築而言，塔樓迷宮強調新穎，卻彆扭地守舊。塔樓迷宮的網站上引用法蘭克·洛伊·萊特（Frank Lloyd Wright）的話：「要是沒有自己的建築，我們的文明就沒有靈魂。」諷刺的是，萊特的建築設計完全圍繞著二十世紀初美國現代主義，身分認同是他的靈感來源，而這恰好是塔樓迷宮所缺乏的。

這座五十七層樓高的迷宮以陽台互相連接，
一旁的十二樓高停車場則是另一道待解的迷宮難題。

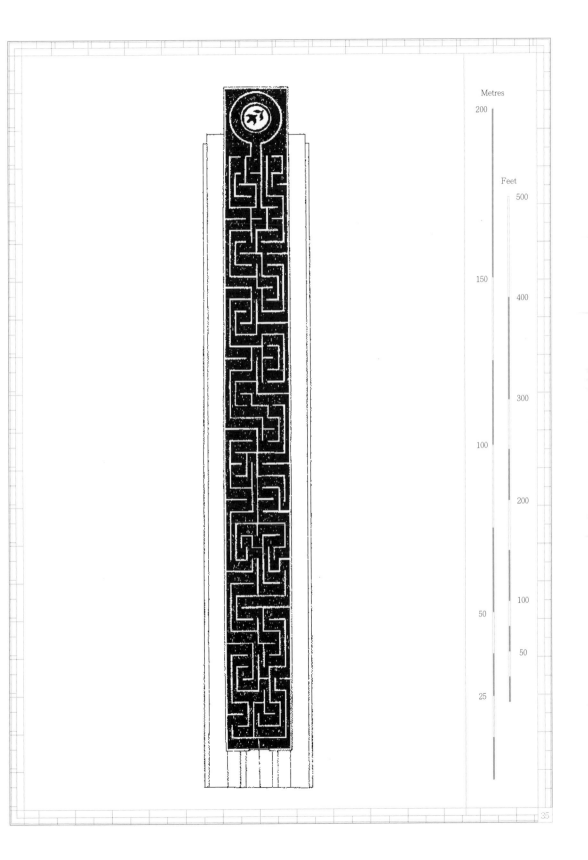

Metres

200

150

100

50

25

Feet

500

400

300

200

100

50

35

這座地面迷宮是為了襯托整修過的大教堂而建，
設計者為哥德復興風格建築師喬治·吉伯特·史考特，
迷宮路徑長度跟其上的塔樓高度一致。

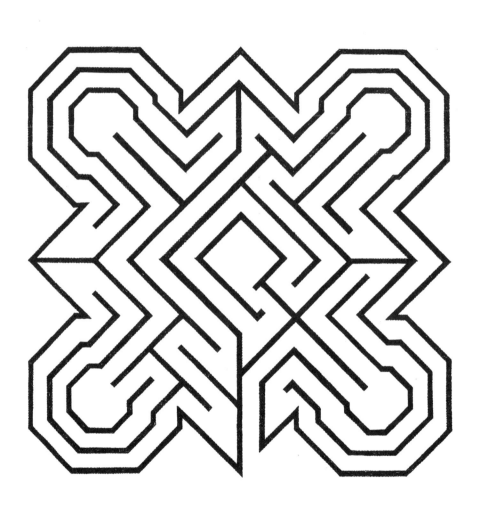

0 0.5 1 2 3 4 5 Metres

0 1 8 10 Feet

艾爾伊里

艾爾伊里主座教堂，艾爾伊里，劍橋郡，英國

大理石與石板｜1870 年

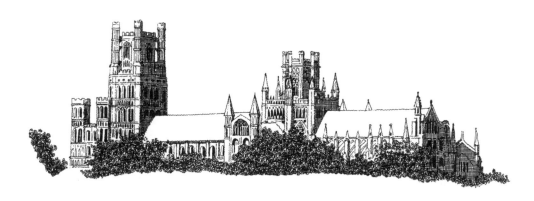

在征服者威廉一聲令下建造的艾爾伊里主座教堂，俯瞰整座東安格里亞小城。

英國小城艾爾伊里（Ely）有座雄偉的教堂，這裡氣氛獨特，透露曾不凡一時的過往。儘管依然被稱作鰻島（Isle of Eels），卻早已不是島，周邊沼澤地的水在英國內戰時被排除。在中古世紀時，這裡因為抵達不易，具備戰略價值，如今艾爾伊里僅是與世隔絕的地方，跟殘留沼澤地一樣神祕。由於沒有高速公路或高速鐵路經過，在東安格里亞（East Anglia）哪兒也去不了。

艾爾伊里曾是抵抗征服者威廉（William the Conqueror）的最後堡壘，最後因為一名僧人通敵而淪陷。在此之前，來自丹麥的侵略者來去自如，一點也不把水看作威脅。諾曼人來了之後，則從一〇八三年開始建造壯觀的教堂，在艾爾伊里展現其力量。到了十九世紀，大教堂年久失修，從裡到外都需要整頓，唯獨西塔早早退場，在一三二二年便已崩毀。當時找來了備受敬重的建築師喬治·貝斯維（George Basevi），他最有名的作品是位於劍橋的費茲威廉博物館，距離艾爾伊里不遠。貝斯維在勘察大教堂時，從西塔意外跌落身亡，後來就葬在大教堂裡。艾爾伊里的地面迷宮就在建築師墜落的地面。

翻修工程最終於一八四七年啟動，由建築師喬治·吉伯特·史考特（Sir George Gilbert Scott）主導進行。身為維多利亞時期最偉大的哥德復興風格建築師之一，史考特對這項任務十分著迷，當時他的事業才剛展開，最傑出的作品也尚未問世（包含位於倫敦勝潘克拉斯車站的米德蘭大酒店）。終其一生，他都持續參與艾爾伊里的修復工程。地面的迷宮是為了襯托重建的西塔而蓋，完美融入周邊的中古世紀風格。這座迷宮依照所在位置量身設計，正對著精雕細琢的教堂天花板。這個神聖的幾何圖形加了點設計巧思：這座迷宮的路徑總長六十六公尺，恰等於塔的高度。

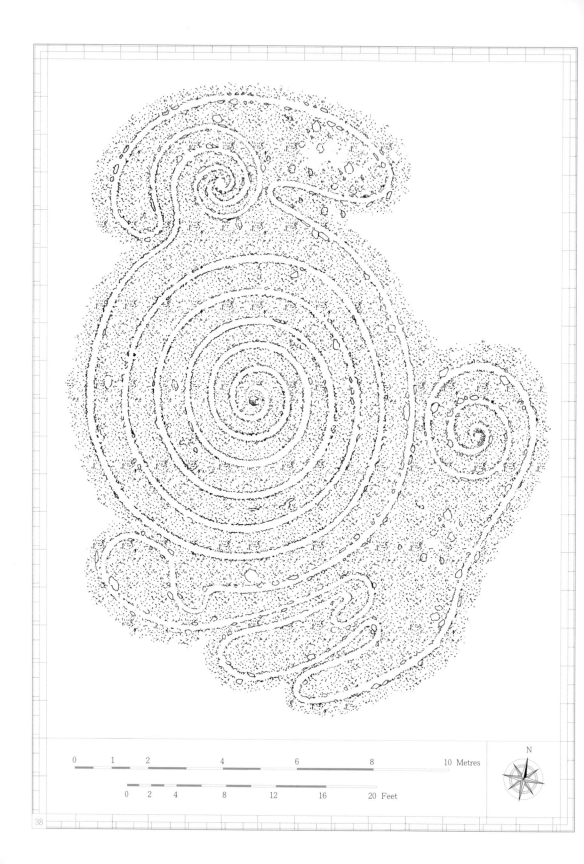

0 1 2 4 6 8 10 Metres

0 2 4 8 12 16 20 Feet

N

埤哈瑪

埤哈瑪迷宮，埤哈瑪，哥特蘭島，瑞典
石頭草皮 | 1960-1970 年代迄今

埤哈瑪迷宮位於瑞典的哥特
蘭島，沿著林中空地蜿蜒發
展，規模持續增加中。

　　位於瑞典東海岸的哥特蘭島，除了深受植物學家與賞鳥人士歡迎之外，也有不少迷宮。這些迷宮大多是以大小不一的石塊組成，石頭皆不超過足球大，且沒有以任何方式固定在地面上，不少已經不見蹤跡，不過地面經過千百年的擠壓，留下的坑坑疤疤透露這些迷宮從前的樣貌。除了草皮迷宮、石刻之外，這裡可還看到維京時期遺跡、史前迷宮，以及近年來新的人跡。

　　將波羅的海周邊地區的迷宮標誌在地圖上的話，可以看到這些石陣沿著波羅的海、波的尼亞灣海岸線，串起一條密密麻麻的鍊子，向北延伸。如此一來，瑞典最大島哥特蘭會有這麼多石陣迷宮，也就不足為奇了。這座島不只野花盛放、鳥群聚集，也是考古學的寶窟，瑞典地下文物最豐富的區域，出土文物至今依舊源源不絕。哥特蘭從史前時期就是人類據點，已有數千年之久，到了維京時期早期，由於地處東、西歐中點，很快成為繁盛的貿易中心。之後的日耳曼時期，重心移到維斯比（Visby），這個聚落本身活力十足，卻不再以哥特蘭為貿易熱點，此後，哥特蘭沒落了幾世紀，也幸好如此，這些遺跡才得以保存良好，直至今日。

　　埤哈瑪迷宮是一九六○、七○年代所造的幾座迷宮之一，路徑上鑿出的渠道，顯示這座迷宮並沒有被遺棄或遺忘，反而是持續進行的工程。雖然說這座迷宮路徑單一，有個迷宮中心，或說終點，但蜿蜒的路徑沿著迷宮一旁的海岸線、樹林，曲曲折折地推進，相距五十公尺處有另一座更老的迷宮。後來加上的設計最初顯然打算將延伸的部分發展成傳統的九重單向迷宮（nine-wall labyrinth）*，但中途必定有了變卦，後來的人就依樣畫葫蘆，繼續延伸下去。到現在，迷宮路徑長度至少有四十公尺。埤哈瑪迷宮所在地附近有座停車場，但並沒有長途巴士或指引，這可能是世界上最安靜的創意互動迷宮了。

＊九重單向迷宮（nine-wall labyrinth）為常見的中世紀教堂迷宮樣式之一。

弗勒耶爾

弗勒耶爾教堂，弗勒耶爾，哥特蘭島，瑞典

草坪鋪石 | 約 1150 年

　　英語中，迷宮的詞源學並不能幫助我們理解迷宮類型的差異。最著名的克里特迷宮（Cretan labrinthy）明顯是開放的岔路型迷宮（maze），而「克里特式」（Cretan）包含的範圍之廣，從中古世紀基督教迷宮設計到英式草坪迷宮（turf maze），但實際上為單向迷宮形式，都可以用這個詞。綜觀全世界的迷宮，從南美到印度，克里特式造型的迷宮顯然早於牛頭怪神話。關於迷宮的定義充滿矛盾。地下迷宮像是地獄走一遭，花園迷宮則是戶外迎賓的遊憩選擇，單向迷宮是懺悔的地方，但也可以在上面跳舞。

　　在瑞典哥特蘭島的弗勒耶爾教堂（Fröjel Kyrka）座落於山丘上，俯瞰漁港，這裡曾經是繁榮的維京漁港，直到十二世紀，小鎮與教堂沒落為止。近幾十年來，考古學家發現並修復了荒廢的

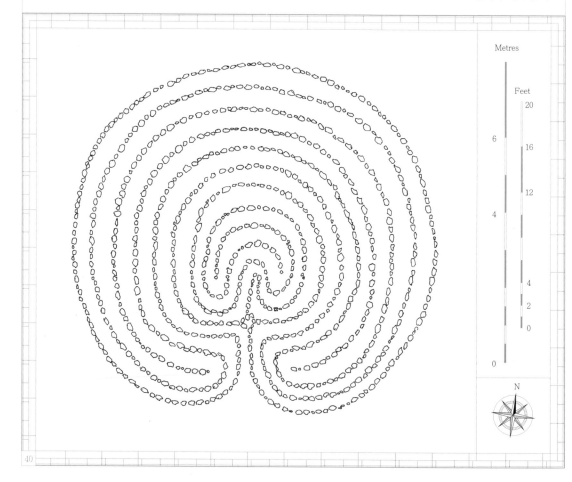

Metres

Feet

20

6

16

12

4

4

2

0

0

N

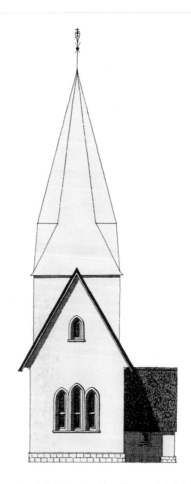

弗勒耶爾原有的教堂蓋在小丘上，其下是繁榮一時的維京漁港。

教堂，且挖掘出珍貴的漁港歷史遺跡。迷宮則於一九七四年修復。瑞典鋪石迷宮（或稱特洛伊陣）通常蓋在墓地附近。這座迷宮數百年如一日，依然靜靜地矗立在原地，這段漫長歲月中又蓋了新的教堂，但當時可能沒有人知道迷宮的存在。一旁的建築和抽水馬達，稍微消減了迷宮寧靜的氛圍。

　　弗勒耶爾這個地名含有北歐神話女神芙雷亞（Freyja）的名字，這個字同時也是瑞典語的「淑女」。「迷宮中的女神」（*The Goddess in the Labyrinth*，出自於一九八五年由約翰・卡夫特所發表的書）提供線索，穿梭各種迷宮，串起歷史，放諸四海皆如此。特洛伊的海倫藏身迷宮高牆之內，綠之村的處女，阿麗雅德妮，克里特米諾人的女神──例外的是希臘神話中的阿麗雅德妮，她只是個單戀英雄忒修斯的凡人。迷宮中心藏的不是女神，而是怪獸，成為古典神話歷久彌新的傳奇。

＊英語中慣稱草坪迷宮為特洛伊陣（Troy town），詳見本書74頁。

0 2.5 5 10 15 Metres

0 5 10 20 30 Feet

N

蓋帝

杜鵑迷宮，蓋帝中心，布倫塢，洛杉磯，美國
杜鵑花、鋼、水｜1997 年

　　洛杉磯蓋帝博物館（Getty Museum），一部分座落於馬里布市（Malibu）的羅馬村，這裡原汁原味地完美重現了希臘、羅馬與伊特魯里亞文明（Etruscan）*藝術。蓋帝中心講究細節的程度令人吃驚，就連花園裡的植栽都忠於史實。不過，蓋帝另一部分收藏品的所在地才有迷宮，斥資上億的蓋帝中心就在洛杉磯山上，中央花園裡有座單向迷宮。這座迷宮可不是混搭風格的仿作，而是博物館的永久館藏，作者是加州藝術家羅伯‧伊文（Robert Irwen，一九二八年生）。蓋帝博物館認為中央花園（以及其中的迷宮）是「館藏中最重要的當代藝術品之一」，為了證明所言不虛，花園是在博物館館藏副主任的監督指導下完工。

羅伯‧伊文設計的迷宮浮在湖中央，人不能行走，也不符合園藝原則。

　　對園藝學有研究的訪客，造訪花園時，常有以下批評：園中的杜鵑不應種在毫無遮蔭處，花園的顏色太鮮豔，不夠細緻。對於迷宮創作者伊文，他們也有話說：他是一九六〇年代光影空間藝術運動（Light and Space Movement）的成員，根本不是搞園藝的。殊不知，這正是這座迷宮的精微之處：這座迷宮（無法走進）

自在地浮在水上，對於流逝的過往毫不在意。一般熟知的花園規範在此並不適用。

　　伊文的作品重點在於感知，藉由花園的顏色、氣味、光影及動靜，讓人彷彿置身花園之中。花園峽谷中的石頭上刻著他的話：「恆變，無所重複。」園裡花開花謝，但杜鵑一年花期卻僅有兩週。刻意推翻傳統，讓人耳目一新的迷宮設計是向英國園藝奇才克里斯多福‧里洛伊（Christopher Lloyd）致敬，他在南英格蘭的大迪克斯特宅（Great Dixter）花園如今是世界馳名的文化遺產。這座蓋帝花園有潛力轉化昇華人心，要是能強化觀者的訪客體驗，細節再多也不嫌瑣碎，為了達到這個目的，伊文特別設計了一款園藝覆蓋土，美麗的深棕色調，以供中央花園專用。

*或譯埃特魯里亞、伊特拉斯坎文明。伊特魯里亞為古代城邦文明（西元前十二世紀至一世紀），位於現今義大利中部，對後來的古羅馬文明有深刻影響，拉丁文字母的源頭之一即為伊特魯里亞字母，不過伊特魯里亞語並不屬於印歐語系。

這座城市花園是院內園（hortus conclusus），
最古老的部分包括一座迷宮——路徑和水流切割出幾何圖樣，建於十五世紀。

| 2 | 4 | 8 | 12 | 16 | 20 Metres |

| 0 | 5 | 10 | 20 | 30 | 40 | 50 Feet |

N

究斯提

究斯提花園，究斯提廣場，維洛納市，義大利

黃楊 | 約 1570 年

在這座文藝復興庭院裡，絲柏樹高大如柱，有如究斯提廣場的標誌。

　　古羅馬文藝復興時期景點在維洛納隨處可見，在這裡也可以看到由阿古斯提諾・究斯提（Agostino Giusti）所打造的城市花園，從十六世紀末起，持續對外開放。這座花園遠近馳名，許多史料都有紀錄，而且觀光客能免費入場。迷宮是大花園造景的一部分，曾經色彩繽紛，如今是一片綠油油，從花園的側門延展到大地色的大宅前。高大古怪的絲柏排成陣列，標出迷宮的輪廓，十足文藝復興風格的庭園設計，寧靜自得，自然威力或世道變化，也不過是文明的囊中物。這座迷宮蓋成時間約是一五七〇年前不久，其後，當地建築師盧意吉・特列查（Luigi Trezza）在一七八六年為花園設計加上更豐富的層次，還添了新路徑。

　　日記家席維爾準男爵（Sir George Sitwell，英國女詩人伊蒂絲・席維爾之父）曾在二十世紀初遊覽義大利，當時他除了逃離「令人鬱悶」的英國，並未作他想。他沒料到，在北義大利，花園之美竟是如此原始，雜亂無章，少有打理，許多花園雕像殘破不堪，還得走在荒煙漫草中，直到他發現了究斯提花園，驚嘆：「甚為莊嚴美妙。」

　　不過，這座精心打造的庭園作品以及維護不易的花園迷宮，不久將會兩度受創，兩次世界大戰就在眼前。到了一九四五年時，這座擁有四百年歷史的花園已被廢棄，迷宮得從頭建起。將時間軸拉長一點，這座花園不只經歷戰火，更早以前它曾因為流行變化而屢次受難。大花園筆直的黃楊樹被挖除，因為人們想要有弧度的線條，且一併更動了迷宮路徑。然而，花園也不斷在回歸古典主義的風潮下擺盪，有部分重建工程在戰間期進行，也就是一九三〇年代，後來，花園裡也種了新的絲柏，就在舊座標上。從但丁、蒲魯塔克（Plutarch）＊到莎士比亞，不同作家寫下維洛納的恩怨情仇，賦予維洛納層層文化意涵，如今這座迷宮也在這座城市佔有一席之地。

＊蒲魯塔克為羅馬時代重要傳記作家、哲學家。對歐洲文藝復興時期有重要影響。

格拉斯頓貝里

格拉斯頓貝里磐座，格拉斯頓貝里，薩莫塞特郡，英國
土壤與草坪｜約西元前 3000-2000 年

　　格拉斯頓貝里岩丘神祕又充滿魔力，魅力不只來自所在位置。位於英格蘭西南方的薩莫塞特沼原帶（Somerset Levels），岩丘聳立在低窪地上，此地曾經遍布水澤，磐座必定看起來更加雄偉。過去人們認為薩莫塞特郡僅在夏季適合居住（地名源於「夏季村落」）。格拉斯頓貝里古稱玻璃之島＊，古時汛期可見七座小島。如今這一帶仍然受到水災影響，在岩丘跟布里斯托海峽之間，一片平坦。

　　支持者相信著名的岩丘是座立體封閉式迷宮（labyrinth），也不太讓人意外，畢竟聖米歇爾與聖瑪麗兩條地脈在岩丘的頂點交會。考古學家及如今管理此地的英國國民信託組織（National Trust）並不承認這座迷宮的存在：貌似梯田式的人造地景成因有更世俗的解釋，比如農業活動。關於岩丘蘊含的力量有諸多另類解釋，包含：精靈們在地底下有自己的洞穴網絡，岩丘則是精靈的住處；或者，昔日漲潮時，岩丘會變成島，是旅行至另一個世界途中，理想的中繼站；又，為耶穌造墓的亞利馬大人

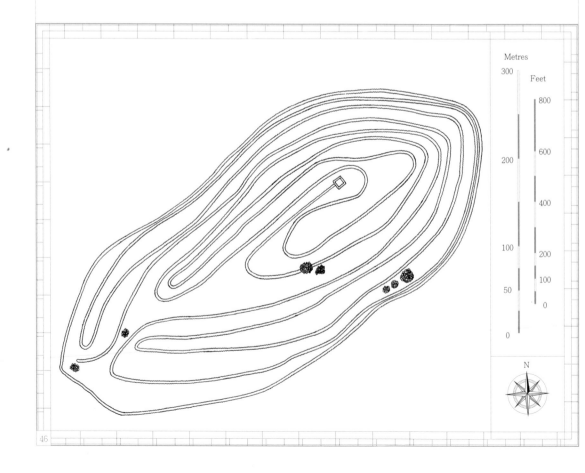

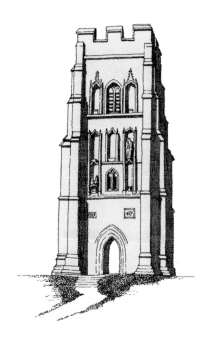

聖米歇爾塔位於格拉斯頓貝里岩丘頂端，
於一二七五年經歷大地震，依然屹立不搖。

諧傳格拉斯頓貝里岩丘是精靈地道的一環，從空中俯瞰時，
這座岩丘的地貌確實是座立體三維迷宮。

約瑟，在西元三十七年曾抵達此處，建立了第一個基督教會；一說（時間往後推移）此為鍛造亞瑟王名劍之處；又一說；岩丘上修道院遺址正是亞瑟王與關妮薇皇后安葬之地；更有人說，這座迷宮有時候會發光。

無論如何，已知的事實如下：當時，為了慶祝千禧年到來，曾在夜間點亮岩丘，那時岩丘的確看起來像座立體三維迷宮。從空中俯瞰，小徑有七重迴圈，就像克里特迷宮，以及世界各地的石刻迷宮一樣，包括康瓦爾島廷塔杰爾岬的石刻（這是另一個跟亞瑟王傳說有關的地點）。迷宮的中心並不是丘頂的高塔，一二七五年的地震震垮了聖米歇爾教堂，如今剩下教堂高塔尚存。迷宮則比教堂更為古老，可能是新石器時代的人所建，大約與附近的巨石陣同時建成。就像米諾人的克里特島，阿瓦隆（Avalon）的文化是由女神主導，核心人物的形象是位慈母。

0 5 10 20 30 Metres

0 10 20 40 60 80 Feet

N

48

格倫德根

格倫德根花園，茅楠史密斯，法爾茅斯，康威爾郡，英國

桂櫻｜1833 年

這座康威爾式的亞熱帶花園中，有座粗糙的茅草涼亭靜立在迷宮中央。

　　小孩喜歡走迷宮，但在休閒成為日常生活之前，很少為了孩子建造迷宮，因此艾弗瑞與莎拉・福斯夫婦（Alfred and Sarah Fox）可以算是特立獨行。這對夫婦是重要的貴格會教友*，福斯家族成員眾多，多為漁夫和證券員，在工業革命於康威爾郡法爾茅斯（Falmouth in Cornwall）當地有重大貢獻。艾弗瑞、查爾斯和羅伯特三兄弟皆熱衷園藝，各打造了一座極具亞熱帶風情的花園。為了便於接收從世界各地運來的異國植物，他們的府邸都離法爾河口不遠，訂單可以沿河上溯。

　　艾弗瑞與莎拉在格倫德根的生活滿滿都是小孩，福斯家族關係緊密，除了夫妻自己的十二個孩子，還有來自大家族的堂表親們，而莎拉另外管理一間小型的學校，一些當地孩童在此就學。他們的房子座落於康威爾的山坡上，俯瞰赫爾福德橋，建於一八二〇年代，同時也著手打造起自己的花園，不久後，他們在花園裡建了一座迷宮。迷宮成為孩子們

> 艾弗瑞與莎拉・福斯夫婦對孩子寵愛有加，蓋了一座蛇型迷宮給十二個孩子玩。

的天堂，穿梭在羊腸小徑之中，順著陡坡向下，沿途有繽紛茂密的奇花異草，最終抵達杜根（Durgan）的河口小聚落。迷宮造型似蛇，仿自另一座規模更大的迷宮，位於巴斯的雪梨花園（Sydney Gardens）。雪梨花園裡的迷宮中央有個奇怪的運動裝置，可以藉由迷宮外側的通道進入使用。福斯夫妻則在迷宮中心放了一座茅草涼亭，供人小憩一番。

　　格倫德根迷宮位置明顯，就在河谷坡上，向四周敞開：從另一頭坡道上可以望見整座迷宮，包含路徑方向，看人走迷宮也十分有趣。「作弊」方法百百種，唯一不受歡迎的方式是穿越圍籬，自創捷徑，因為這會傷害植物。艾弗瑞・福斯會以金錢來獎勵幫忙巡邏的孩子。

*貴格會是基督教新教教派之一，十七世紀於英國創立，後曾受英國國教派迫害，部分教徒移民美洲。由於貴格會反戰、反蓄奴，在美國南北戰爭時期扮演重要角色。早期貴格會的特色包含拒絕參與戰爭、拒絕立誓、反蓄奴與禁酒，強調個人與神直接的關係，衣著樸素。

殖民地威廉斯堡的迷宮有時鬧鬼，
迷宮建於一九三〇年代，不過花園本身更為古老。

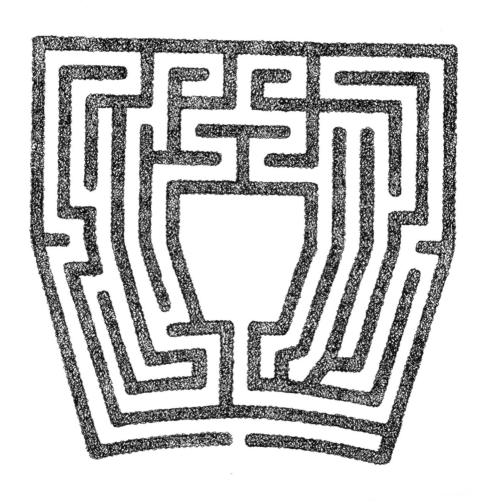

總督府

總督府花園，殖民地威廉斯堡，維吉尼亞州，美國
黃楊 | 1930 年代前期

圖為殖民地威廉斯堡常見的革命前時期建築特色。這座學院小鎮一度破產，如今搖身一變成為生氣蓬勃的歷史博物館。

宮殿建築（palace）並非美式風格（除非把拉斯維加斯那些俗氣的裝飾建築算進去），放在殖民地威廉斯堡（Colonial Williamsburg）就更怪了。如今的殖民地威廉斯堡是座生氣蓬勃的歷史博物館，其中的著名景點為總督府（Govenor's Palace）前種有圖紋式花圃和黃楊木迷宮，現存的總督府是複製品，原建築早已燒毀多時，這座總督府不是皇府，而是提供派駐美國的殖民長官居住的指揮所。原本的建築飽受批評，其鋪張做作的歐式奢華風格（以及建造成本）引起不滿，後來人們挖苦地稱呼這座指揮所為總督的「皇宮」（palace）。

當初建造充滿爭議，總督府重建的時機也頗耐人尋味，是在一九三○年代，最黑暗的大蕭條時期。威廉斯堡位於國家首都與南方州郡之間，當時僅是維吉尼亞州的尋常小鎮，即使威廉斯堡曾經是美洲殖民時期的核心城鎮，在獨立戰爭後，卻迅速沒落。到了一九二○年代，全鎮鋪好的街道僅四條，電線桿與加油站零零落落，鎮上的建築荒廢已久，大多是革命前老式風格。然而，商業鉅子小約翰·D·洛克斐勒（John D. Rockefeller Jr.）就在這時同意將舊街區重整成殖民地威廉斯堡的模樣。富有的洛克菲勒十分講究細節，他的財富與性格確保如此大規模的重建計劃得以順利進行，也沒有財務問題。打造小鎮的同時，總督府花園到底該長怎樣，倒是莫衷一是。不過小鎮既然名為威廉斯堡，就應該借鏡威廉瑪麗風（William and Mary Style）*，尋求靈感。當時英國漢普頓宮的皇家迷宮（詳見 54-55 頁）廣受歡迎，翻修的殖民地威廉斯堡又亟需吸引遊客到訪，皇家迷宮正好可以作為範本，恰好舊花園翻修過後，格局也變得方正。

殖民地威廉斯堡旁邊的學校，名字從善如流，叫做威廉瑪麗學院，學生以半夜「跳牆」到總督府、穿梭迷宮為樂。這裡也有不少鬼故事，人們曾在灌木叢中撞見一雙蒼白赤裸的腳，或聽見腳步聲徘徊。

*威廉瑪麗風是十八世紀初常見於英國、荷蘭的傢俱設計風格，後來風行於美洲殖民地。

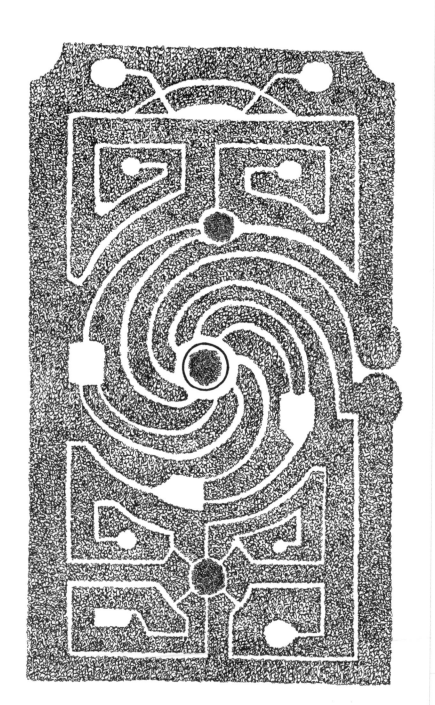

Metres
200

Feet
500

400

150

300

100

200

50

100

50

25

0

0

N

格蘭哈

格蘭哈，聖伊德豐索市，塞哥維亞省，卡斯提與列昂自治區，西班牙
山毛櫸 | 1709-1725 年

在格蘭哈花園裡隨處可見圖中精緻的巴洛克風格甕。

這座迷宮建造於十八世紀初（於一九九○年代間重新整修），座落群丘之中，俯瞰著馬德里，別稱皇家西班牙「農場」，迷宮本身也適切地呼應當初那位下令建造它的人：菲利普五世國王。當國王於一七○○年登基時，年僅十六歲，連一句西班牙文都不會講，因為他在法國凡爾賽長大，是法國國王路易十四的第二個曾孫。也因此，當菲利普五世欽選這片獵場森林作為避暑去處時，很自然地雇用了來自法國的景觀建築師。他們的設計借鏡德尚韋（Antoine-Joseph Dezallier d'Argenville）的概念，德尚韋著有暢銷作《園藝理論與實務》（*La Théorie et la Pratique du Jardinage,* 1709）。

要把來自凡爾賽的巴洛克風格飾物陳設在布滿岩石的松林裡，實非易事，不過，將德尚韋的設計規模稍減後，倒很適合。迷宮外牆方正，牆內有的路徑筆直，靠近中心時，以中央為軸呈現放射狀，這是一座封閉型迷宮，而且是罕見的漩渦式迷宮（vortex maze），整座照抄自德尚韋的著作。漩渦式迷宮的特色是抵達中心十分容易，但離開時，得從許多條螺旋式的路徑中找出離開的路，多數人會敗在這一關。在紙上看來，這座迷宮賞心悅目，在現實生活中，這座迷宮的尺寸之大，幾乎是朗利特迷宮的兩倍，後者尺寸也「破紀錄」，建造於兩百五十年後。

在建造花園的時候，菲利普國王也深陷人生的漩渦之中。就在他繼位不久後，西班牙王位繼承戰爭（War of Spanish Succession, 1701-1714）爆發，戰爭結束後，他的帝國也失去了大片領土。到了一七二四年，格蘭哈接近完工，而他禪讓王位，讓年少的兒子繼位統治，但七個月後，路易一世因天花逝世。

菲利普五世沒有移駕回馬德里的王宮，反而將宮廷搬到他所在的農莊。第二任王后伊莉莎貝塔（Elisabeth of Parma）*聘用義大利的工匠也為格蘭哈增添了巴洛克風情，王后認定這種風格符合法一義一西傳統。菲利普五世可能比不上王后那麼有活力，一般認為他「愁容滿面」，王后擔憂國王的憂鬱症，想以音樂來治療他。因此，她聘請傳奇的閹伶弗林納里（Farinelli）每晚唱詠嘆調給國王聽。直到國王逝世前，弗林納里一直住在農莊。歌手常與王后合組雙人重唱，國王在一旁以大鍵琴伴奏，日復一日陪伴國王熬過二度執政的日子。

*西班牙王后伊莉莎貝塔．法爾內賽出生於義大利帕爾馬的王儲家庭，遠嫁西班牙後，積極影響西班牙朝政。菲利普五世因為躁鬱症數度無法視政，期間皆由王后代理。

漢普頓宮

漢普頓宮，東莫爾西，薩里郡，英國
歐洲紅豆杉與歐洲角樹 | 約 1690 年

　　倫敦西南邊的漢普頓宮有雙重性格：一部分為都鐸式宮廷，一部分為巴洛克宮殿，由大片大片的紅磚牆合而為一，而英國最古老、馳名世界的漢普頓宮迷宮也一樣不太精確。這座迷宮的基底梯形輪廓引起全球效仿的風潮，不過線條稍微修齊，因為迷宮本尊線條並不對稱，所在位置有一大部分至今依然被稱為「野地」，布滿蜿蜒的小徑以及高高的樹籬。最初蓋迷宮的用意是讓人得以逃離宮廷，在這塊祥和之地陶然忘我。

　　來自荷蘭的威廉三世與瑪麗皇后於一六八九年登基成為英國國王，共同統治不列顛群島，他在荷蘭有座古典迷宮。國王與皇后聘用工匠為野地蓋三座迷宮，此舉掀起歐陸和不列顛群島新一波迷宮熱潮。如今三座迷宮僅有漢普頓宮留存至今，即使無從得知漢普頓宮迷宮是否是三座之冠，這座迷宮受歡迎的程度倒是逐年遞增。這並非易事，就在不久之後，園藝家蘭斯洛・「萬能的」布朗（Lancelot

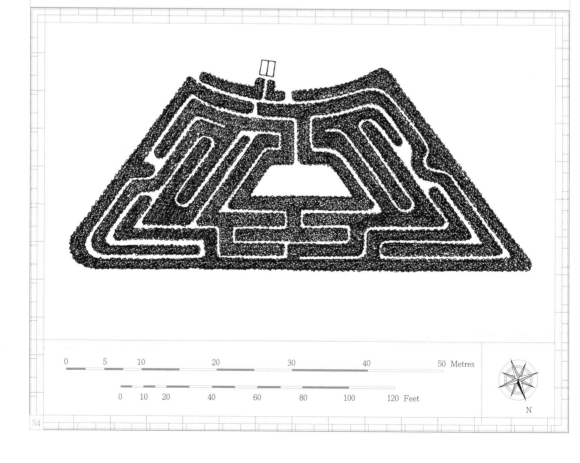

```
0    5   10        20        30        40        50 Metres

0   10  20    40      60      80     100    120 Feet
```

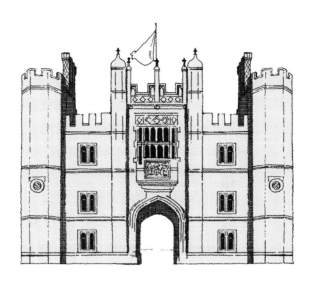

漢普頓宮以前可能有過其他迷宮，但如今還保存的只剩這座在地荷
式巴洛克風格迷宮，由威廉國王跟瑪麗皇后所打造，聞名世界。

十八世紀的英格蘭，庭園設計風格大轉變，迷宮不再受歡迎。

不過引領風潮的「萬能布朗」本人倒是曾住在漢普頓宮的迷宮旁邊，迷宮至今尚存。

'Capability' Brown）＊所引起的新地景運動將會大大影響英國的地主，老式細膩複雜的花園設計失去地位，許多圖紋式花圃（formal garden）被移除，人們轉而欣賞起富有田園風情的景觀。更有意思的是，布朗本人曾經住在漢普頓宮的庭園裡，擔任首席園藝師，服務後來的英國國王喬治三世（George III, 1738-1820），他所住的房子則高高聳立在迷宮附近。當時謠傳，野地的造型樹籬或許在修剪上少了點一絲不苟。

漢普頓宮最令人讚賞的特色之一是寧靜的水景，在宮牆跟悠緩的河面之間，只有一條步道徐徐開展，此外別無一物。傑洛·傑洛的小說《三人同舟》（Three Men in A Boat, 1889）故事即是三位男士行舟至此，順道下船探探迷宮，敘事者提點讀者：箇中訣竅是急不得，反之，也不能過於悠哉。「總之我們就進去瞧瞧，之後你就可以跟別人說你去過了，但這迷宮實在是太簡單了，叫它迷宮是謬讚了。」聽起來可真令人擔心。

＊布朗是英國人目中最偉大的園藝師之一，他常在看過莊園之後，對主人說：「你的莊園大有可為啊！」因而被暱稱為「萬能布朗」。布朗一反十七世紀在凡爾賽流行的繁複造型花圃，認為庭園景觀應利用自然的風貌來設計，而非強加人為的樣式。

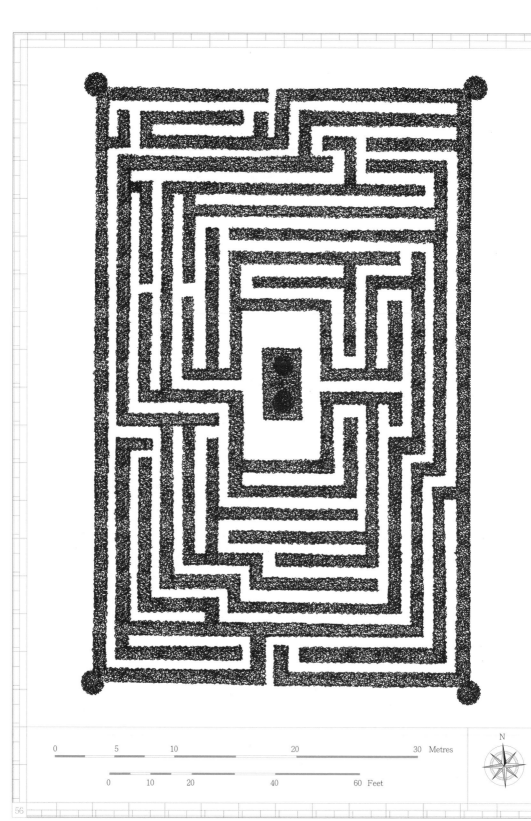

0 5 10 20 30 Metres

0 10 20 40 60 Feet

N

哈特非

哈特非莊園，哈特非，赫福郡，英國

歐洲紅豆杉 | 1841 年

哈特非莊園的兩座迷宮，十七世紀的設計並非讓人穿梭其中，而是從容高處俯瞰。

哈特非莊園的兩座迷宮都不是自行設計的，不過各自有其在歷史中佔有一席之地。哈特非莊園最初是座都鐸式皇宮，是女王伊莉莎白一世（Elizabeth I）的兒時故居，後來斯圖亞特皇室將莊園賜給塞西爾家族，直至今日，莊園依舊屬於塞西爾家族。深受伊莉莎白女王信賴的國務大臣威廉・塞西爾男爵（William Cecil, 1st Baron of Burghley）是知名的園藝家，一五七七年，暢銷的花園設計書出版時，就是獻給男爵（這本書至今依然長銷）。湯瑪斯・希爾以筆名「雙子山」＊出版的《園藝家的迷宮》（The Gardener's Labyrinth）書中有許多花園設計可以照著應用在現實世界中，包含結紋式花圃（knot garden）和迷宮，在出版四百多年後，已故的索茲斯柏立侯爵夫人（Georgina Gascoyne-Cecil, Marchioness of Salisbury）在哈特非莊園的舊皇宮花園實踐了書中的設計，侯爵夫人也是知名園藝家。

塞西爾家得到哈特非莊園的故事令人唏噓。威廉男爵善於打造莊園，他在赫福郡（Hertfordshire）特奧巴德（Theobalds）的莊園以優美著稱，跟林肯郡（Lincolnshire）的柏立莊園（Burghley）是同時建造的。從倫敦去特奧巴德十分方便，威廉男爵在世時，伊莉莎白女王是府上常客，男爵的兒子羅伯特（Sir Robert）繼承頭銜之後，女王也照樣喜歡去莊園坐坐。女王逝世後，繼位的詹姆一世（James I）同樣喜歡特奧巴德莊園，卻打算據為己有，以哈特非的皇宮換取特奧巴德莊園。哈特非雖然還能居住，但樣式稍嫌老舊，羅伯特男爵在得到哈特非後不久，就拆除了大部分的建築。

除此之外，自一六〇七年起，莊園裡一座新的花園慢慢成形，設計風格是義大利矯飾主義。新的莊園大宅還要四年才會完工，大宅的東邊是露台，圖紋式花圃隨著地勢向下鋪開，直至花園迷宮，然後是池塘跟一座湖，這就是我們今天看到的花園。不過，現今的花園並非是最初設計於十七世紀的花園，而是在十九世紀時重新仿造的花園。莊園的花園景致一度因為新地景運動而消失，大片綠地一路延伸到大宅前；花園迷宮是在一八四一年重新種下的。導演莎莉・波特（Sally Potter）的電影《美麗佳人歐蘭朵》（Orlando, 1992）中，有一幕敘述了世紀交迭給莊園帶來的改變，電影攝於哈特非。女主角一身華麗厚重的喬治時期裝扮，轉身往迷宮裡奔去，她踏出迷宮時已搖身一變，成為裝扮嚴肅的維多利亞淑女。就歷史而言，在她一入一出之時，迷宮也改變了。

＊「雙子山」原文為 Didymus Mountain，湯瑪斯（Thomas）的希臘文為 Didymus，意為雙子，而希爾（Hill）則是山丘，也就是 Mountain。

＊詹姆一世是斯圖亞特王朝入主英格蘭的首位君王。

海倫荷森

大花園，海倫荷森皇家花園，漢諾威，德國

歐洲角樹 | 1936 年

　　十七世紀時漢諾威王朝選帝侯夫人索菲‧夏洛特（Electress Sophie Charlotte）不只主掌王朝正宮，也是出色的德式園藝家，不過她自小深受荷式教育影響。下嫁選帝侯之後，她以海倫荷森（Herrenhausen）為家，精心打造屬於自己的花園。由於在荷蘭長大，又旅居義大利與法國，索菲的設計師得要見多識廣，且能將她旅行異地累積而來的點子轉化成真。索菲派首席園藝師馬東‧夏波尼（Martin Charbonnier）到荷蘭進修，後來兩人共同耕耘的心血成為歐洲最氣派的巴洛克式花園之一，海倫荷森皇家大花園（Grosse Garten）。

　　這座巴洛克花園從空中俯瞰景致極佳，最大特色是宏偉的對稱設計，軸線自花園中心輻射而出，將其切割成不同部分。達官貴人向來愛把大自然置於框架之中，也不拘泥於尺規線條。迷宮、

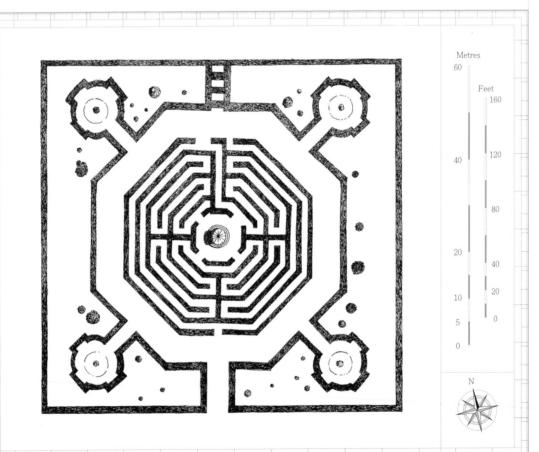

這座八角涼亭跟八角迷宮建於一六七四年，歷經第二次世界大戰戰火，幸未被毀。迷宮所在的花園大部分也未受波及，但王宮就沒那麼幸運了。

日耳曼與不列顛的血脈關係緊密，甚至在第二次世界大戰時，英國皇室下令空軍不可轟炸海倫荷森。

噴水池與古典雕像皆可成就一座圖紋樣式花園的風格。海倫荷森的迷宮設計於一六七四年（於一九三六年種植），樣式跟教堂封閉式迷宮相同，只不過輪廓為八角形，但如此設計並非出於宗教因素，而是美學選擇。

選帝侯夫人索菲是英王詹姆一世的孫女，也是喬治一世的母親＊。大不列顛與漢諾威組成的共主聯邦＊一直持續到喬治時期結束，維多利亞時期開始。喬治一世在位時，會遠行至海倫荷森度假，這裡儼然成為藝文與政治的樞紐。英格蘭與日耳曼地區的友好關係甚至持續至第二次世界大戰時。英國王室命空軍避開海倫荷森，但海倫荷森最終還是毀於同盟國的手上，一九四三年漢諾威大半被毀，海倫荷森也無法倖免於難，僅花園尚存。王宮後來重建，成為會議中心與招待所，竣工不久即在二〇一六年接待了美國總統歐巴馬與德國總理梅克爾。

＊一八六六年光榮革命後，英國國會為避免王位再度落入擁有繼承權的天主教徒手中，通過《王位繼承法》，明定僅有新教徒得以繼承英國王位。後來繼任的威廉與瑪麗、安妮女王皆沒有子嗣，英國國會在一七〇一年另頒布《王位繼承法》（Act of Settlement of 1701），將擁有詹姆一世血統、又是新教徒的索菲及其子女列入王位繼承人。索菲在安妮女王駕崩前幾週驟逝，她的兒子則在五十四歲時繼位，成為英王喬治一世。由於母語是德語，喬治一世為第一個因為無法流利使用英語，而不出席內閣會議的國王，英國內閣制度便是由此開端。

＊共主聯邦（personal union）意指兩個主權國家擁有同一位國家元首，但聯邦成員各自獨立。通常是因為一國君主絕嗣，而另一國君主因血緣關係而得以繼承王位。

威廉·華道夫·亞斯特在自家門口打造花園迷宮之前，
曾企圖詐死來躲避媒體界的仇家。

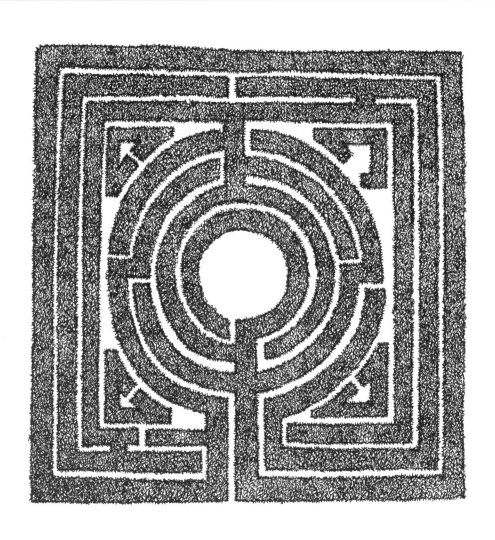

希弗

希弗城堡，艾登布里奇，肯特郡，英國
歐洲紅豆杉｜約 1904 年

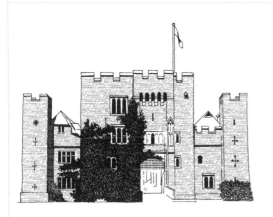

安·波林皇后的兒時故居在不同家族間轉手，有些聲名顯著，有些則否。

　　希弗城堡的迷宮就在吊橋旁，位置有些突兀，卻頗有先見之明。迷宮大約造於一九〇四年，也就是城堡翻修、打包拍賣之時，連城堡後方的都鐸風格小村落也算在拍賣物件裡。當時的大地主是紐約富豪威廉·華道夫·亞斯特（William Waldorf Astor），擁有不少高檔旅館，他到希弗來的時候，已經得到英國公民身分，正在尋覓一座歷史悠久的貴族莊園。

　　希弗城堡建於十三世紀，也是安·波林皇后（Anne Boleyn）*的兒時故居，經常易主，通常伴隨著不幸的故事。在波林王后之前，約翰·法斯特爾夫爵士（Sir John Fastolf）曾住過這裡，且從繼子手上偷了這座城堡，莎士比亞筆下最傑出的丑角法斯塔夫（Falstaff）角色形象即是來自法斯特爾夫爵士。一七三五年，奧蘭多·杭弗瑞準男爵（Orlando Humphreys）娶了繼姊後，家族厄運連連*，他死後，女兒瑪麗繼承了城堡，但這家人複雜的婚姻關係，造成瑪麗與其母分別再婚後，竟然變成母親的小姨，城堡的所有權有爭議，家族最後決議出售城堡。

　　二十世紀初的威廉·亞斯特是典型美國鍍金年代的化身。他想要有個地方來展示收藏的古典雕像，於是雇了一千人到希弗城堡，為他建造義式花園。除了都鐸式花園，他還打造了其他的空間當擺設，迷宮旁邊有玫瑰花園，十足英式風格。亞斯特的安排有點希臘牛頭怪的意味。跟他的堂兄弟一樣，亞斯特是媒體關注的焦點，他為了隱性埋名，甚至詐死。當他被人在倫敦撞見，謊言被戳破之後，反而成為媒體的笑柄。

　　他在一九一六年取得英國貴族頭銜，並以慈善名義捐獻大筆金錢，不久後便受冊封，成為第一任希弗子爵亞斯特，時人議論不休，他只好另尋他處躲避閒言閒語，最後落腳布萊頓（Brighton）。一九一九年，他因心臟衰竭，在自家廁所去世，再度成為媒體焦點。

*安·波林為英王亨利八世第二任妻子，亨利八世為了娶安為妻，拒絕羅馬教廷的權威，促使英國成為新教國家。安在生下女王伊莉莎白一世後幾年接連流產，不久即被亨利八世處死。
*奧蘭多與妻子生了三子二女，二子早天，但唯一的兒子後來也死了，體弱多病的奧蘭多一年後離世，沒有留下男性子嗣。

奧塔圭那多

迷宮公園，奧塔圭那多，巴塞隆納，西班牙

柏木 | 約 1791 年

巴洛克風格的建築就在迷宮旁邊，俯瞰庭園的流水造景之一。

　　位於巴塞隆納北邊，搭大眾運輸即可抵達的奧塔圭那多迷宮公園是片大得令人訝異的祕密花園。這座花園原本屬於私人所有，直到一九六七年，打造花園的家族將大片土地捐給這座城市，其中最古老的部分包含這座迷宮，其設計出於加泰隆尼亞貴族，阿爾法拉斯與呂皮亞侯爵德斯瓦（Joan Desvalls, Marquès Alfarràs y de Llupià）。在他的理想中，新古典主義的莊園府邸花園必須要有一座迷宮，為此，他聘請了義大利建築家多明尼哥‧巴古迪（Domenico Bagutti）。

　　迷宮入口有忒休斯與阿麗雅德妮的大理石浮雕，不過裝點迷宮中央的是愛神愛羅斯（Eros），祂手中拿著箭，被一圈柏木拱門圍繞，臉隱藏在樹影之間。造型花圃與三座露台互相輝映，各式希臘英雄與眾神的雕像點綴其中。十九世紀中葉，侯爵的後人另外聘請了加泰隆尼亞建築師羅鑒（Elies Rogent，他就是名建築師高第的老師），庭園的氣氛因而大幅轉變，添上更多樹蔭流水後，轉向浪漫風格。

　　流水是這座地中海風格的花園吸引人的關鍵，以不同的形式展現，如池塘、運河、小溪流。這一帶的景觀一路向北延展至松林邊界，映入眼簾的巨木為之增色。加泰隆尼亞的首都竟然距離自然這麼近，實在有些出乎意料，不過，以前也曾有位避世的修女在此隱居，她的小屋就在瀑布旁。浪漫風格不可或缺的元素：偽葡萄園──在十九世紀時引人議論。偽葡萄園的去留，就像任何園藝潮流一樣，而迷宮卻是永恆的經典。

這座庭園先設計好迷宮，才規劃大部分的花園。

設計企圖讓迷宮有古典的風格，精心修剪的柏樹連環拱門遮掩著佇立其中的愛神。

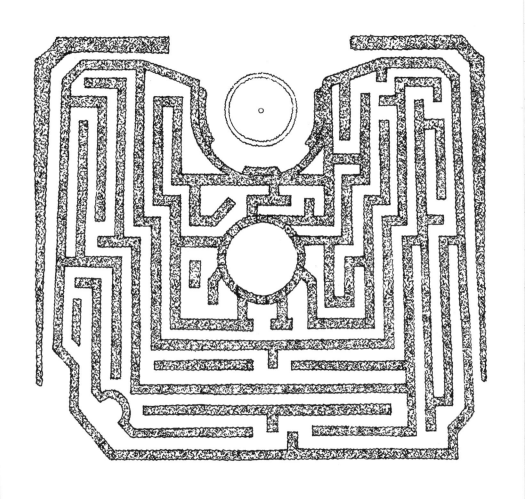

0　　5　　10　　　20　　　　30　　　　40　Metres

0　10　20　　40　　　60　　　80　　100 Feet

N

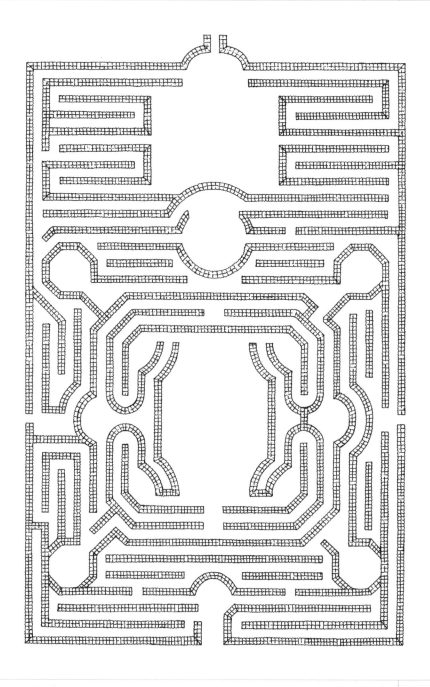

0 5 10 20 30 40 50 Metres

0 10 20 40 80 120 Feet

N

黃花陣

長春園，圓明園，北京，中國
雕花磚牆 | 1756-9 年

這座「歐式」涼亭出於義大利藝術家之手，由漢人工匠蓋成。

一七五〇年左右，乾隆皇帝下令建造一系列歐式建築，僅是想品味異國情調。正好，他身邊有一位耶穌會的藝術家朗世寧（Giuseppe Castiglione）為他效勞，郎世寧當時被派往清國，已在清廷度過了三十年歲月，他身兼西方藝術訓練的精準以及東方藝術感性的眼光。

乾隆皇帝一身武藝，講究品味，優待文人雅士，愛好收藏書畫，除了雅愛吟詩作詞之外，也喜大興土木。在他將雍正皇帝的圓明園擴至三百五十公頃前，已增建了上百座中式、蒙古式、藏式建築。

郎世寧負責新的噴泉、涼亭設計，其他耶穌會傳教士的設計也由他監造，由漢人工匠施工建造。這座迷宮非常適合拿來裝點後文藝復興時期的歐式花園，建材選用磚石則使迷宮禁得起歲月考驗。迷宮中央有座中西混搭風格的涼亭，據說乾隆皇帝會坐在亭心評點年度賽事，比賽內容包含嬪妃與黃蓮燈，迷宮的名字就叫黃花陣＊。

圓明園的英文名稱直譯為「舊夏宮」（Old Summer Palace），在中國圓明園是紀念園區，現稱為「圓明園遺址公園」。第二次鴉片戰爭時，英法聯軍洗劫圓明園，並且在指揮官額爾金（Lord Elgin）令下放火燒園，這場火燒了三天三夜。一九〇〇年時，英軍再度踐踏圓明園＊。遺址公園是痛苦的紀念，兩個世界之間的衝突，雙方都以為自己是宇宙的中心。諷刺的是，戰火後遺留下來的建築，大部分是歐式風格。二十世紀中後半葉，黃花陣以及少數建築得到重建，不過圓明園的未來如何，目前沒有明確的共識。

＊黃花陣正式名稱為「萬花陣」。每年中秋，宮女會手持黃絹蓮花燈在陣裡奔跑，最快抵達者可得皇帝賞賜，高坐亭中央的乾隆皇帝望著四下燈火流動，引以為樂。因此這座迷宮又稱為黃花陣。
＊譯按：一九〇〇年八國聯軍攻陷北京，洗劫圓明園的是亂兵與匪民。

歐風的「黃花陣」為皇家園林添上一抹異國風情，由義大利藝術家設計。

英式草坪迷宮，如圖所示，曾經是「羅馬遊戲」的場地，
而且可能象徵著古老的特洛伊城牆。

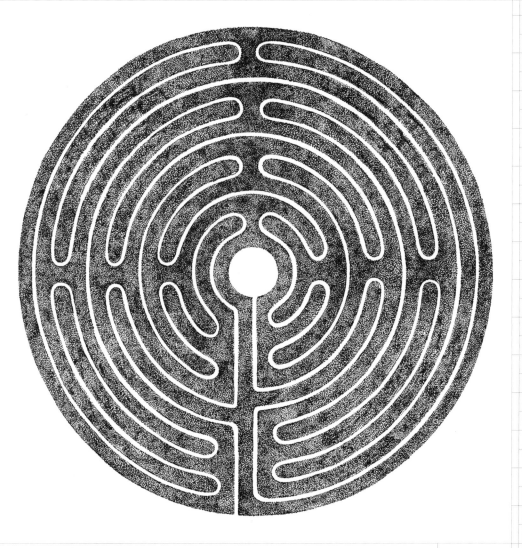

0 1 2 4 6 8 10 Metres

0 21/2 5 10 15 20 25 Feet

N

朱力安之亭

奥克鎮，林肯郡，英國
草皮 | 1100-1200 年

朱力安之亭是在草坪上剪出來的迷宮，位於亨伯河荒涼岬角上，飽受強風吹拂。

朱力安之亭（Julian's Bower）是典型的草坪迷宮，位置特殊，就在亨伯河（Humber）匯流點一旁的台地邊緣，特倫特河（River Trent）跟烏茲河（River Ouse）交匯後，流入北海。如今所見的迷宮是二○○七年的修復之作，由英格蘭遺產委員會（English Heritage）重建，外觀新穎，其實不然。封閉式草坪迷宮一度散落在英格蘭東部各處的鄉鎮，名字常有「朱力安」或「特洛伊」。一般認為這些迷宮的起源成謎，事實上，我們能找到一些中世紀以及羅馬文化相關的線索，將蛛絲馬跡拼湊起來。

首先是中世紀的朱力安，他是旅館業者和輕裝簡行的旅人的守護者。朱力安成為天主教聖人的傳說相當奇特，他因錯認身分而手刃雙親，為了贖罪，他為病弱者建造旅館和醫院。他款待旅人，使人得以在旅途終點紓解身體的勞累，如此作為影響了後世。不論是遮陽亭（bower）或歇腳處，都會吸引疲倦的朝聖者駐足，即使他們自外於世俗之事。

中世紀羅馬式迷宮通常在修道院附近。在奧克鎮（Alkborough），天主教聖本篤會的小型修道院歷史至少可追溯至十一世紀。往南走約十四點五公里，同在林肯郡的阿普比村（Appleby）是由羅馬人所建，被倫敦通往約克的古老路徑一分為二。阿普比附近曾有另一座草坪迷宮（如今已消失），叫做特洛伊之牆（Troy's Walls）。跟克里特島上困住牛頭怪的迷宮一樣，特洛伊為了抵禦入侵者，特意建造出令人容易迷失方向的城牆。

這些線索引到朱利斯（Julius）身上，他是希臘英雄埃涅阿斯（Aeneas）之子。傳說他在特洛伊淪陷之後，將草坪迷宮的概念帶到義大利。「bower」一詞可能是從「burgh」衍生而來，後者指受屏障之處。以草坪修剪而成的封閉式迷宮，從視覺上看來，也不難想像成是特洛伊的象徵。這些草坪迷宮的地點似乎是關鍵，都位於小丘旁邊，人得以往下望，一覽走迷宮的過程。過去曾經用「羅馬遊戲」（Roman games）一詞來形容這種在鄉村綠地上進行的活動，至少直到十九世紀。

這些環狀封閉型迷宮跟位於夏特的中古世紀迷宮極為相似（詳見 22-23 頁），是羅馬人留下了迷宮嗎？還是說這些迷宮是文化的地層學，證明希臘神話淵遠流長，一層層地滲透所有的西方文化？如果這些迷宮沒有化為歷史雲煙，從世紀之初留存至今，又會是多麼了不起的事。不過，這些草坪迷宮受歡迎的程度倒是讓人願意出力維護。一八八七年，奧克鎮村裡的地主顯然對朱力安之亭的保存問題關切有加，甚至在奧克鎮教堂的地板（以及一扇彩色玻璃窗上）複製了迷宮的設計樣式。他的墓誌銘沒有少記這筆私人投資：來自華寇廳的古頓．康士坦伯先生的墓碑上，刻了一座十一迴圈迷宮。

殖民地庭院

殖民地庭院博物館，菲德烈索，荷蘭

歐洲角樹｜1992 年

荷蘭與英格蘭之間的園藝交流向來僅有單向流動，不列顛群島進口的可不只花球莖而已。不過，就文化層面而言，荷蘭園藝家知名度反而大大不如。這或許是因為英國園藝家總是有書寫的衝動，舉例而言，葛楚·傑克爾（Gertrude Jekyll）的著作比起她的花園更能長久流傳。生活技藝不比白紙黑字，容易毀損失傳，從迷宮的歷史來看，更是如此。

於二十世紀末，在荷蘭的八角殖民地庭院打造的迷宮是複製品，原本來自英國柴郡（Cheshire）艾蕾廳（Arley Hall），我們無從得知艾蕾廳迷宮的設計者是誰，也不知道迷宮為何被夷平，僅有的線索是威廉·納斯菲爾（William

殖民地庭院建於十九世紀時，原為提供窮人居住而設，後作為博物館使用，並在二十世紀末時多了一座迷宮。

Andrew Nesfield, 1793-1881）這個人。他是維多利亞時期的園林設計師（那時人們還沒開始亂用這個詞），他打造了許多座迷宮，如今已杳，其中一座屬於園藝協會（Horticultural Society，當時還不是皇家園藝協會），所在地如今環繞著倫敦自然歷史博物館。他的妹婿是建築師安東尼·薩爾文（Anthony Salvin），兩人合作密切。住在艾蕾廳的，伊格頓·瓦伯頓（The Egerton-Warburtons）家族也曾聘請薩爾文。這對夥伴的作品堆出了十九世紀後半園藝界的潮流頂峰，他們把歐陸的巴洛克風格發揮得淋漓盡致，一個世紀前，「萬能布朗」所引起的地景運動才剛碾壓過這類型花園。（詳見54 頁）

一六八九年，當威廉與瑪麗繼承英國王位共治時（他來自荷蘭，她則是英國人），他們帶來了荷蘭織錦圖紋式花園，種在漢普頓宮裡（詳見 54-55 頁），他們的大迷宮是來自荷蘭羅宮（Het Loo）的舶來品。納斯菲爾的客戶再怎麼鍾情於巴洛克復興風格，當英國美術與工藝運動崛起，鄉村小屋風開始擴獲人心後，圖紋式設計頹勢又現。相較過往，如今的迷宮設計偏重觀光，較不受一時的設計潮流左右，保存較為容易。這一座迷宮的優點是路徑寬闊，甚至可以在裡面騎腳踏車呢。

這座荷式迷宮建造過程迂迴曲折，修改前的設計範本來自位在英國的莊園，
莊園又受到法式義大利巴洛克風格的影響。

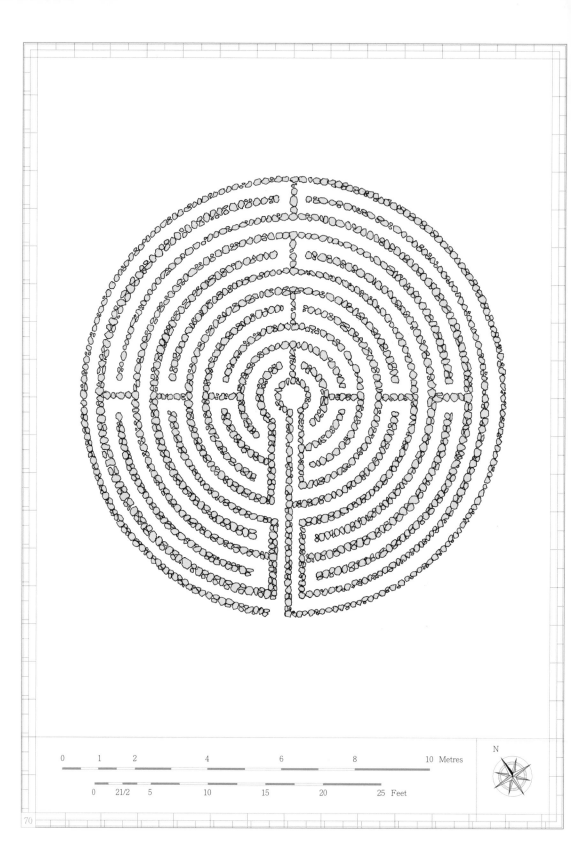

0 1 2 4 6 8 10 Metres

0 21/2 5 10 15 20 25 Feet

N

地極

地極迷宮，海岸步道旁，地極，金門國家休閒娛樂區，舊金山，加州，美國

石塊 ｜ 2004 年

戶外的閉鎖式迷宮坦坦蕩蕩，它們凸出地表，與自然地貌合而為一。能在戶外造迷宮的人彷彿擁有探測迷宮地點的偵測魔杖，一到那裡魔杖就知道：就是這裡！這些古老的迷宮有的在蘇格蘭，另有一些在波蘭，或許彼此之間毫無關聯，又或許其中的奧祕我們還無法領悟。無論如何，人類打造環狀迷宮的衝動越來越難抗拒，新的迷宮（無論是封閉型或開放型）越來越多，這或許是前所未見的。

加州名為地極（Lands End）的所在有座迷宮，看起來就跟天地融為一體，經過精心挑選的石塊排列整齊，自然融入周圍的岩石野地，似乎千年如一日，卻是二十一世紀的作品。腳下是來自太平洋的海浪拍打岸邊，遠處舊金山燈火閃爍，放眼望去是無邊無際的遼闊天空，在此慶祝四季節氣再好不過，春分秋分，晝夜平分。人們也的確這麼做了，他們圍著迷宮燃起火堆，或是在路徑上點燈。發起慶祝儀式的人正是迷宮的創作者，愛瓦多‧阿古列拉（Eduardo Aguilera），但隨時間過去，慶典有了自己的生命。

腳下的太平洋輕拂海岸，頭上天空寬廣無限，地極迷宮彷彿在此見證春分夏至的遞嬗已千百年，而非僅數十年之久。

在墨西哥出生的阿古列拉在參觀過舊金山的恩典座堂（Grace Cathedral）後，開始以石堆創作迷宮。恩典座堂有兩座迷宮，室內戶外各一座，見證牧師蘿倫‧雅翠絲女士（Lauren Artress）廣傳福音的熱忱，她在法國夏特大教堂迷宮（詳見 22-23 頁）的經歷改變了她的人生。夏特迷宮像封幸運連鎖信，不斷流傳在世界上，不過，倒是有人打破了地極迷宮的循環，趁四下無人的時候，把石塊丟進海裡。多年來，這座迷宮幾度受到人為毀損，但由於迷宮逐漸成為當地地標，越來越多人投入維護工作。即使保存不易，迷宮的魅力不變，就算沒有明確存在的意義。阿古列拉表示，迷宮的重點是「和平、愛，以及悟道」。一切可以如此簡單。

一般迷宮的中心只是探索終點，但這座迷宮不一樣。里茲堡迷宮的中心有座觀景丘，
下面藏著地洞，你必須穿越穴道才能重返文明之地。

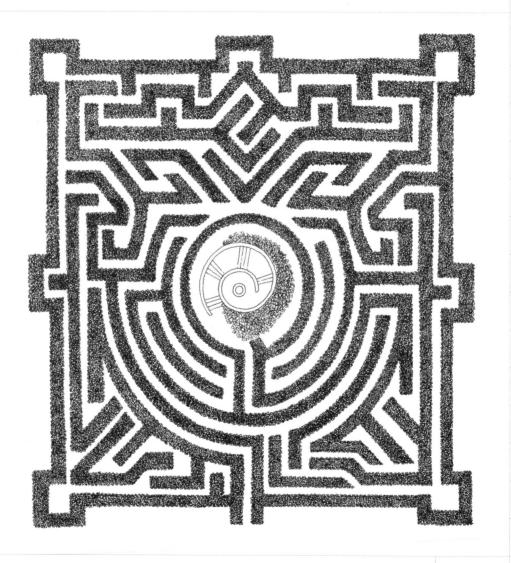

里茲堡

美德茲頓，肯特郡，英格蘭

歐洲紅豆杉 ｜ 1987 年

肯特郡的里茲堡迷宮是當代作品，迷宮設計師亞卓安‧費雪（Adrian Fisher）藉由電腦進行創作。王冠權杖圖騰設計代表中世紀曾住在這座城堡裡的皇后們＊，不過真正的好戲藏在迷宮中央。破解迷宮後，迎面而來的是哥德風的造型土丘，裡面藏著華麗的地下岩洞，穿越岩洞，出口在長長的隧道終點處。這座迷宮帶來的樂趣之大，讓其他迷宮相形失色，彷彿過程中少了點什麼。

里茲堡理事會聘請石刻高手西門‧維若第（Simon Verity）來裝潢地下石室，他帶了一組藝術家團隊進駐，他們對十八世紀的鄉村花園情有獨鍾。岩洞將成為後人的文化知識庫，藉此一窺那段執著古典神話、隱士生活、詩歌滿是鴉片味的時期＊。鋪滿牆面和天花板的是奇形怪狀的木雕、閃閃發光的礦石、動物骨骸以及貝殼，洞口刻著浪漫時期英國詩人柯立芝〈古舟子詠〉的詩句：「我們是首批破浪者／入此寧靜海」。（'We were the first that ever burst / Into that silent sea.' from Samuel Taylor Coleridge's *Rime of the Ancient Mariner*, 1798）

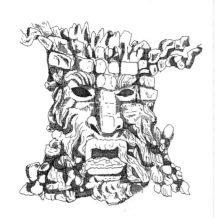

里茲堡迷宮底下有座岩洞，洞口是以石灰岩刻成的哥德式怪誕石像。

朱利安以及伊莎貝‧柏納門（Julian and Isabel Bernnerman）也在團隊之中，他們不久後將為英國查爾斯王子建造神龕廟宇，地點在格洛斯特郡（Gloucestershire）海格洛夫（Highgrove）的莊園。德比郡的懷特所著《藤架與岩洞》（*Arbours and Grottos* by Thomas Wright of Derby, 1755）對柏納門夫妻有深厚影響。里茲堡的岩洞在維若第巧手之下成為令人讚嘆的地下世界，柏納門夫婦的學識和熱忱更是將迷宮的出入口跟岩洞完美地融為一體。這對夫妻檔在團隊結束工作之後，繼續留下來，在迷宮入口下方建造木製的修道院，鋪上來自諾爾公園（Knole Park）的無煙煤炭和草料，公園距離里茲堡約三十五公里。這麼一來，反倒讓迷宮出口變得平凡無奇，他們解決問題的材料包含粗糙帶刺、乾枯的老榆木樹幹。

＊自十三世紀起，幾位英格蘭皇后相繼入主里茲堡，包含亨利八世的廢后凱瑟琳。
＊吸食鴉片在浪漫時期是種風尚，不少知名作品據說都是在作者抽鴉片之後陷入恍惚時完成。

令拔克

令拔克特洛伊擘，尼雪平市，瑞典
雕花磚牆 | 1756-1759 年

　　波羅的海沿岸散布著「特洛伊陣」（Troy town）*，其分布之廣，甚至可以在英格蘭北海沿岸見到，但可能跟古老的特洛伊之城完全無關。儘管如此，這些環狀封閉型迷宮依然沿用這個名字，在斯堪地那維亞半島一帶以石堆鋪成，到了英格蘭則是以草坪修剪而成。已故的知名迷宮學者赫曼・克恩認為，瑞典語的「特洛伊擘」（Trojaborg）以及位於丹麥的「特瑞堡」（Trelleborg）是跟古斯堪地那維亞語中的「環之鎮」、「舞之鎮」有關——特洛伊戰爭距離這裡實在太過遙遠。瑞典是世界上特洛伊陣分布最多的地方，排出這些迷宮的人則大多以捕魚為生。

　　這種環狀迷宮的迴圈設計，拿來擺脫糾纏人的邪靈，或是留住適合航海的和風，倒是很適合。出／入口方向特意遠離大海方位。今日現存的特洛伊陣大部分離海岸不遠，這有助釐清迷宮的建造年

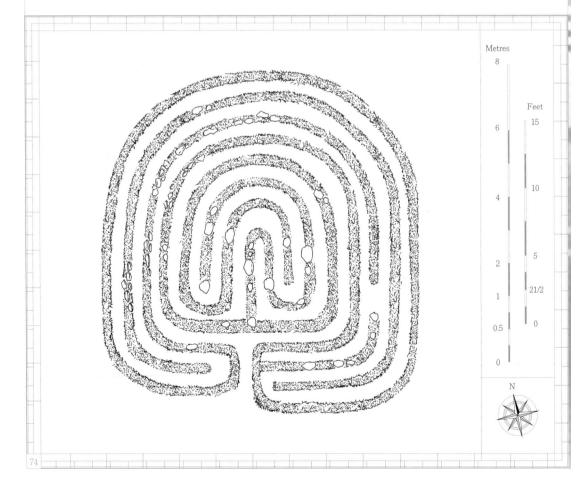

Metres
8

Feet
15

6

10

4

5

2

21/2

1

0

0.5

0

N

迷宮位於波羅的海沿岸的林中空地。令拔克（Lindbacke）地名來自「樹叢」（lund）以及小丘（backe）。

斯堪地那維亞的迷宮走法特殊：用走的進去，用跑的出來。

這是為了要擺脫邪惡海妖的糾纏。

分，尤其它們四散各地。由於人類歷史開始後，海平面持續下降，今天看到的迷宮如果還是離岸邊不遠，代表它們的建造年分晚於中古世紀前期。令拔克的迷宮曾經也在海岸線上，但今天的波羅的海跟它之間有隆起的地形，顯然這座迷宮屬於比較古老的那一類。

封閉式迷宮通常是為了人類活動而造，更精確地說，在令拔克與斯堪地那維亞一帶，這些迷宮有特定用途：用走的進去，用跑的出來——跑得越快越好——這樣才能擺脫海上惡靈。封閉式迷宮也常用來跳舞，這一點似乎放諸四海皆準。阿麗雅德妮帶著剛剛逃離牛頭怪迷宮的雅典青年男女，在愛琴海的納克索斯島上跳起了「鶴舞」，作為歡慶、表達感恩之情。模仿鶴的求偶之舞，沿著古典迷宮的路徑，一步又一步地跳著。

＊英語中對草坪迷宮的慣稱，直譯為特洛伊鎮，其他的慣稱包括特洛伊之牆、特洛伊之城。

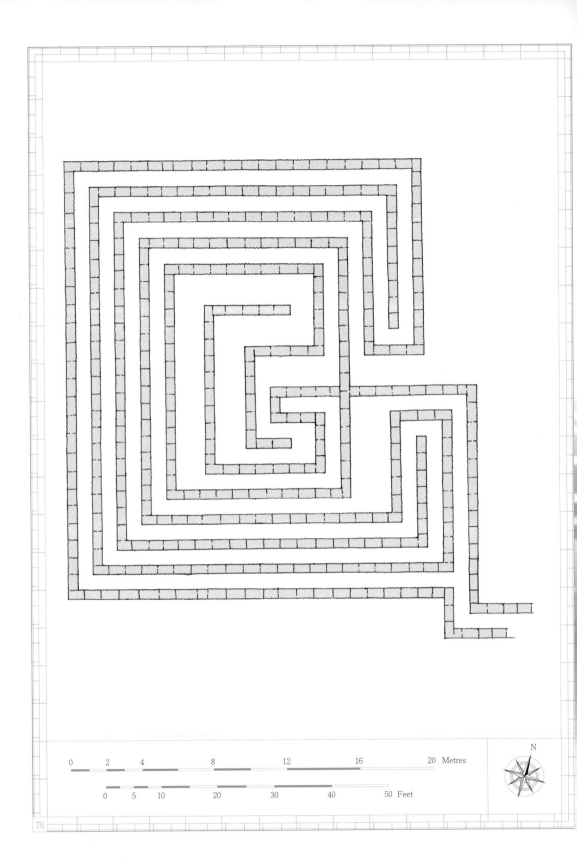

0 2 4 8 12 16 20 Metres

0 5 10 20 30 40 50 Feet

N

歷底卡

圖騰迷宮，佩德列德霍斯塔，歷底卡，丘塔德拉鎮，梅諾卡島，西班牙

馬列斯石灰岩｜2014 年

梅諾卡島上的採石場，最深處的迷宮是由巴利亞利群島特產馬列斯石堆砌而成。

　　古典傳說裡的巨大迷宮都跟石頭有關。克里特島的死亡陷阱——進去容易，出來難上加難——跟花園以歐洲紅豆杉或黃楊樹圍成的迷宮可是大大不同。這些迷宮之間的關聯是複雜的幾何，不論是方是圓。要了解的迷宮裡牛頭怪，究竟是在怎樣的狀態下獨自熬過漫漫長日，我們必須去一趟地中海小島，看看一疊疊的白石磚（可不是樹籬），如何堆出了獨一無二的地貌風景。

　　西班牙西南方的離岸小島梅諾卡，東岸的盡頭有座荒廢的石灰岩採石場，位於佩德列德霍斯塔（Les Pedreres de s' Hostal），這裡的確有迷宮的氛圍，曖昧難辨的通道，岔路走了一圈又回到原點，不過沒什麼方向性可言。到了坑底最深處（這裡一直開採至一九九○年代），出現了一座多重迴圈的開放性迷宮，遙遙呼應在克里特島上的荒誕戲碼。由於被高聳的乾砌石牆包圍，這裡白天時像是灼熱的地獄之火，遊客總是抱怨這裡沒有咖啡廳可以休息。正午過後，太陽威力才漸漸減弱，蚊子大軍就開始出沒。此處拿來當牛頭怪的牢籠挺適合。

　　這座獨特的花園是由老舊的手工採石場與機器挖出的巨坑交織而成，名為歷底卡（Líthica），鏗鏘有力。這裡包含林木蓊鬱、涓滴泉湧的祕密花園；也有乾燥如焦炭、杳無人跡的園

在這座地中海採石場中，令人膽寒的迷宮圍牆，實現了古典監獄的概念。

區。迷宮建於一九九六年，規模還沒有如今的盛大，各處的花園也才逐漸成形。二○一四年，新的迷宮（四座設計的其中之一）趕在歷底卡二十週年紀念以前完工。巴利亞利群島（Balearics）當地特有的石材是馬列斯石（Marés），一種石灰岩，白如灰炭，或深似赭黃。過去，島上所有的建築都是以馬列斯石蓋成，不過現在這種石材被認為密度不夠高。如今常以火山岩來修補風格特殊的老式建築。石牆是地中海小島的必要元素，散布在西班牙、義大利、希臘等地。

朗利特

樹籬迷宮，太陽迷宮暨月亮迷宮，朗利特，威爾特郡，英國
歐洲紅豆杉與六座木橋｜1996、1975 年

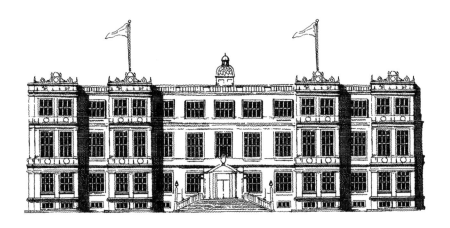

威爾特郡的朗利特莊園是英國首座對民眾開放的豪華歷史莊園。

　　一座迷宮可以有多少象徵意涵？佔地遼闊的朗利特莊園所屬的迷宮之中，或許能在其中兩座裡找到答案。當巴斯侯爵請知名的迷宮設計師藍道‧科特（Randoll Coat, 1909-2005）為他寢室外的窗景添幾筆樂趣時，科特的回覆是一輪巨日（時間是一九九六年）。只不過，這也是隻牛頭怪，還有酒神。如果你心裡有底，還可以在東露台看到海神的三叉戟、阿麗雅德妮的線繩、忒修斯的船、頭盔及劍，還有克里特島特有的雙頭斧，這把斧頭同時象徵對島上女神們忠貞不二。

　　科特後半生在世界各地建造的迷宮都有種對稱感，簡潔有力的輪廓線收束著各種扭曲多變的線條。不過，不可能達到真正的對稱，因為有太多東西要透過迷宮呈現了。即使如此，朗利特莊園的太陽迷宮與月亮迷宮形成了優雅的平衡，兩者同時建造。科特形容這一對迷宮是「獨一無二的對比」。巴斯侯爵對此甚為滿意，可見這組迷宮陰陽兩極的魅力。

　　除了畫夜、日月的基本對比，兩座緊鄰的迷宮，以視覺簡潔回應那惱人的問題：開放式迷宮（maze）跟封閉式迷宮（labyrinth）有什麼不一樣？科特也以妙語解釋：「開放式迷宮路線變化多端，引人誤入歧途，帶人原地打轉，令人暈頭轉向」，而「封閉式迷宮從一而終，線性而純粹」。

　　線條純粹給人單純的假象。科特寫給巴斯侯爵的信中，提到月亮迷宮得傳達「夜晚待在牛頭怪囚室裡的感受」。新月造型不只是呈現月亮，也是伊卡瑞斯的雙翼，進一步看，每層迴圈結束時的彎道，象徵著封蠟羽毛的尖端，來自戴達羅斯為逃離迷宮所製作的兩對翅膀，其中一對翅膀帶兒子飛向

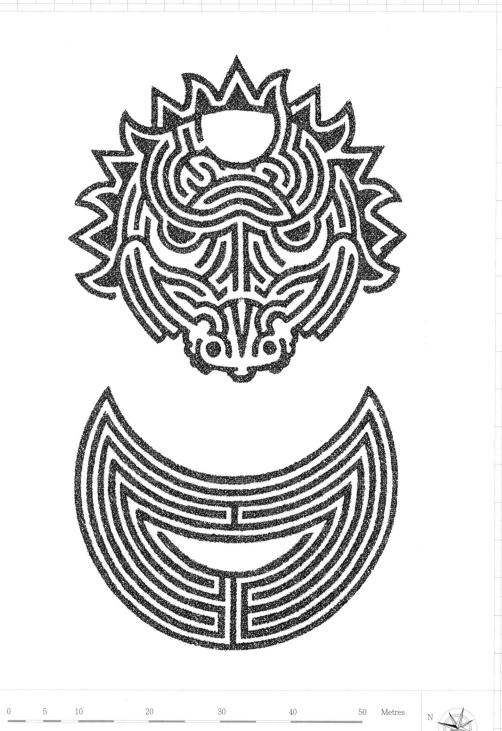

| 0 | 5 | 10 | 20 | 30 | 40 | 50 | Metres |

| 0 | 10 | 20 | 40 | 80 | 120 | Feet |

N

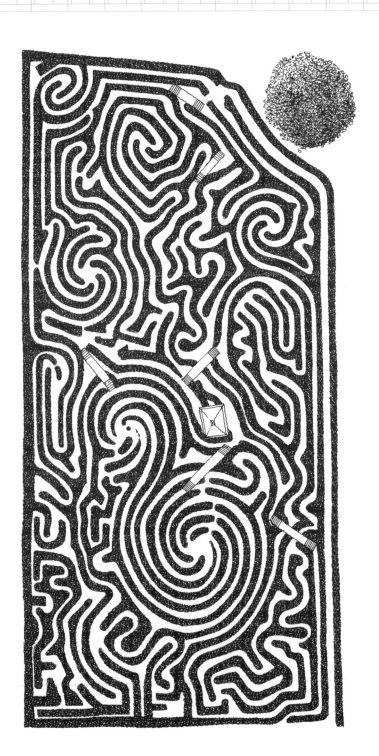

Metres

100

80

60

40

20

10

5

0

Feet

250

200

150

100

50

0

N

朗利特第一座大型迷宮裡的六木橋把路線變得更複雜，不過，可以利用迷宮中央的觀景臺思考如何走出迷宮。

死亡。跟張牙舞爪的太陽迷宮相比，月亮迷宮的氣氛沉靜，訴說監禁與逃脫的故事。

　　朗利特莊園規模宏偉的樹籬迷宮是莊園的第一座迷宮，也是世界上最容易讓人失去方向的迷宮之一，據說還一度是世上規模最大的迷宮。這座迷宮內有六座木橋，上下皆可通行，看似有益破解路線，事實上把需要探索的路線變得更複雜了。迷宮路徑總長二點七公里，想找到迅速確實的脫逃之道，唯有想辦法抵達觀景台，登高一望。

　　並不是所有人都喜歡迷失方向。如果是在大型迷宮裡，一旦迷路，接連好幾小時失去方向，不但很有可能，甚至可以預見。每隔一段路，可以在樹籬中看到告示牌「迷路支援」，訪客可以舉起來放在矮牆上，作為無聲的求救訊號。一九八九年，現任巴斯侯爵聘請葛雷・布萊特擴建這座迷宮。此舉引起新一波現代迷宮設計潮，遊客付錢給地主，好讓自己享受完全迷失方向的感覺，賓主盡歡。巴斯侯爵共蓋了五座迷宮：由布加斯（Gragam Burgess）設計的愛之陣（Labyrinth of Love, 1994），科特的日月迷宮（詳見 78-79 頁），由費雪設計的亞瑟王之鏡迷宮（King Arthur's Mirror Maze, 1988），以及藍色彼得迷宮（Blue Peter Maze, 2001），最後一座設計師是熱門兒童電視節目《藍色彼得》的大賽冠軍。

　　朗利特的諸迷宮建成之時，還是人們動筆記錄人生經驗來分享的年代，沒有人打在手機上（巴斯侯爵的回憶錄有段叫做「拒絕的迷宮」）。當然，走迷宮時拿出手機來大有用處，可以看地圖，只要有訊號，人們再也不必擔心迷失方向。不過以這座迷宮而言，有棵樹遮住了部分路徑。用手機可能被當作是作弊，英國報紙《每日郵報》（Daily Mail）就對看手機的行徑不以為然，在二〇一〇年刊出的文章標題是：「這樣也好玩？英國最大樹籬迷宮手機作弊秒破解」。

雄偉且複雜無比的迷宮吸引遊客來豪華古莊園一探究竟：

這可是大大迷路的好機會。

里維頓

里維頓新居，昂多，北安普敦郡，英國

草坪｜約 1605 年

里維頓這座伊莉莎白風格的大宅稱作「新居」，始終未完成，反而使它跳脫歷史。

　　在新教徒當道的年代，虔誠的天主教徒要在莊園裡蓋一座「祕密」宅邸，怎麼可能會漏了隱藏版迷宮呢？里維頓新居，從名字可以推測，新居始終沒有落成，永遠停留在工地狀態。湯瑪斯・崔斯漢爵士（Sir Thomas Tresham）是赫赫有名的天主教徒，他因為不願改信新教而上繳鉅額罰款。爵士打算把「新居」作為家園之外的家，距離舊宅只有幾塊地，散步可達。新家的輪廓是十字形，充滿天主教象徵圖樣的裝飾設計，賓客親戚來訪時，會先經過一大片鑿有溝渠的草地，沿途的覆盆子和白玫瑰順著環狀的紋路栽種。

　　湯瑪斯爵士於一六〇五年逝世，那時莊園和花園都還沒完工，生前的信件只有隱晦地提到他心目中的「水渠果園」。英國國民信託組織重建了渠道旁的果園，按照伊莉莎白時期的園藝手法種下數種果樹。一直等到二〇一〇年，納粹德國空軍一九四四年的空拍照公諸於世時，剩下的溝渠區域的樣貌才明朗。地面上鑿了十個同心圓，雖然數百年來的農業活動讓線條模糊不清，但有了乘坐式割草機的幫助，這些圓圈已被重整還原。如今研究持續進行，爵士的象徵主義花園可能會在未來重現，紅色的覆盆莓代表基督的血，白玫瑰則代表聖母瑪利亞的純潔。

　　湯瑪斯爵士的兒子法蘭西斯繼承了大片北安普敦郡地產，以及債務。法蘭西斯因涉及一六〇五年「火藥陰謀案」，在倫敦塔監獄「自然死亡」，與父親同一年逝世。一般認為，寫信警告蒙提哥男爵，勸告他不要參加英國國會開幕式的人，就是法蘭西斯。莊園在一年之內三度易主（由法蘭西斯的兒子路易斯繼承），資金又匱乏的情況下，里維頓被棄置，連屋頂都沒蓋完，迷宮到近幾年才被重新發掘。

在「火藥陰謀案」發生的年代，有人在地上刻下十個圓環，
但直到近幾年才因為納粹德國空軍的空拍照被重新發現。

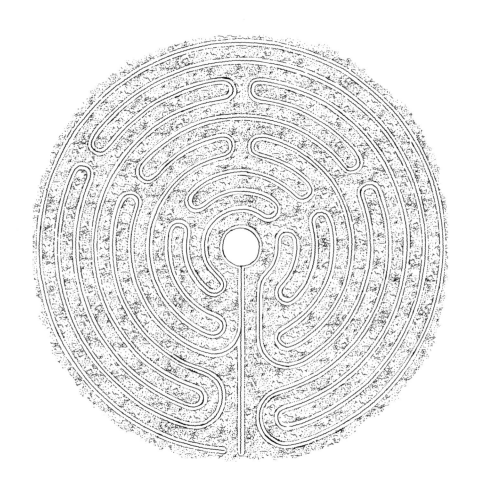

馬爾波羅

馬爾波羅迷宮，布倫安宮，伍茲托克，牛津郡，英國

歐洲紅豆杉 | 1991 年

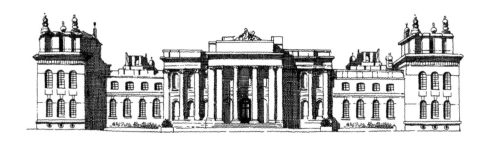

布倫安宮的建築師為約翰‧凡布魯（John Vanbrugh），屋頂的雕飾則出自葛林‧
吉本斯（Grinling Gibbons）之手。

　　要是克里特國王可以把畸形的繼子藏在迷宮裡，英國國王也能依樣畫葫蘆，把情婦藏在迷宮裡。亨利二世（Henry II）統治英格蘭時，「佳人羅莎蒙德」（Fair Rosamund）公認是舉國最美的女人。國王將她藏在小屋中 *，以免她跟王后，亞奎丹的艾琳諾（Eleanor of Aquitaine）打照面。但王后最後還是找到了羅莎蒙德，欲取其性命。故事總是說，王后讓羅莎蒙德選擇自盡的方式：匕首或毒藥。

　　心胸狹窄的王后謀害年輕貌美的女孩，成為歷代故事的好材料。不過，另有傳說表示，英國版的白雪公主悲劇可能不是如此結局，羅莎蒙德可能跟國王分手之後，再度回到她就學的修道院。十八世紀初，伍茲托克的皇家鹿苑賜給了第一任馬爾波羅公爵，作為公爵抗法有功的獎賞，羅莎蒙德的小屋被拆除。布倫安宮（Blenheim Palace）建於十八世紀上半葉，是英國唯一不是皇家宮殿的宮殿，雖然布倫安宮建設的年代，樹籬迷宮正在歐陸流行，但遲至二十世紀末這座宮殿才有自己的迷宮。

　　馬爾波羅（Marlborough）迷宮是第十一任公爵蓋的，以紀念第一任公爵。迷宮設計融入了宮殿屋頂的吉本斯雕花設計（包含旗幟、號角以及砲彈）。迷宮建於一九九一年，設計師是科特與費雪，裡面置有小橋與涼亭，可以記錄小朋友的表現，也可以目測離開路線。由於迷宮在當代不再是牢籠，而是休閒場所，較近代的迷宮設計常常包含高台，創意中不忘務實。

＊傳聞亨利二世藏情婦的小屋周圍環繞著迷宮，只有亨利二世能破解，傳說也認為小屋在布倫安宮建造時被拆除。

遠在第十一任馬爾波羅公爵蓋迷宮紀念首任公爵以前，
伍茲托克的鹿苑曾是羅莎蒙德的小屋，亨利二世金屋藏嬌之處。

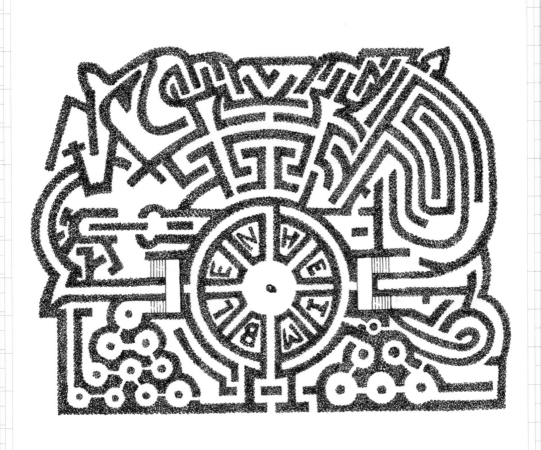

瑪索內

瑪索內迷宮，封塔內拉托，近帕瑪市，義大利
竹子，以白夾竹為主 | 1998-2015 年

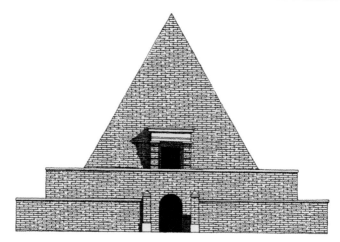

里奇的巨型迷宮中央有座金字塔形的小教堂，教堂前的地面有另一幅小迷宮。

　　傳統的基督教教堂迷宮是信仰的考驗，迷宮裡頭空無一物，走完全程就可以拍拍屁股回家了。義大利封塔內拉托的巨型迷宮則非如此，它比較接近羅馬式馬賽克迷宮傳統，迷宮的中央是真材實料的東西。跟特洛伊的防禦型迷宮城牆一樣，這座迷宮不管是走進或走出，都可能耗上數小時；克里特島的迷宮中央供著怪獸，帕瑪附近的瑪索內迷宮中央供著的則是迷人的藝術收藏品，圖像設計博物館並附設高級餐廳。

　　建造迷宮的人是法蘭科‧里奇（Franco Maria Ricci），精緻圖書出版商，他稱瑪索內為「迷宮裡的城市」，這裡空間寬闊，甚至有座金字塔造型的小教堂。身為藝術鑑賞家，他的困擾是藝術品太多，沒有地方放，一九九八年他出售自家出版社，並請人蓋這座迷宮來解決問題。里奇向來對人類思想與迷宮之間的關聯很感興趣，符號學家暨小說家艾可（Umberto Eco）、《迷宮》作者波赫士（詳見 18-19 頁）都是他出版過的作家。不過，當里奇跟波赫士提起自己有意蓋一座世界最大的迷宮時，得到如此回應：「何必呢？世界上已經有這種東西了，就叫做沙漠。」

　　里奇沒有氣餒，反而更加執著。結果，他的迷宮規模比之前的世界最大迷宮還要大上五倍（位於夏威夷的鳳梨園迷宮）。除了中央的藝文綠洲之外，這座迷宮也是竹子愛好者的天堂。里奇熱愛竹林，他的竹林超過兩萬株竹子，包含二十個品種。他相信竹林對環境有好處，竹子不但耐用、不容易生病，還會吸收大量二氧化碳。

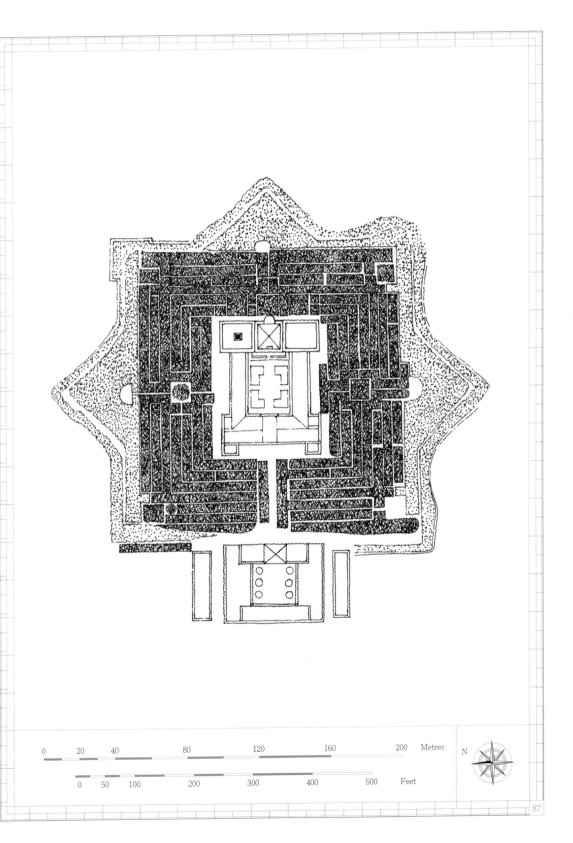

0	20	40	80	120	160	200	Metres

0	50	100	200	300	400	500	Feet

N

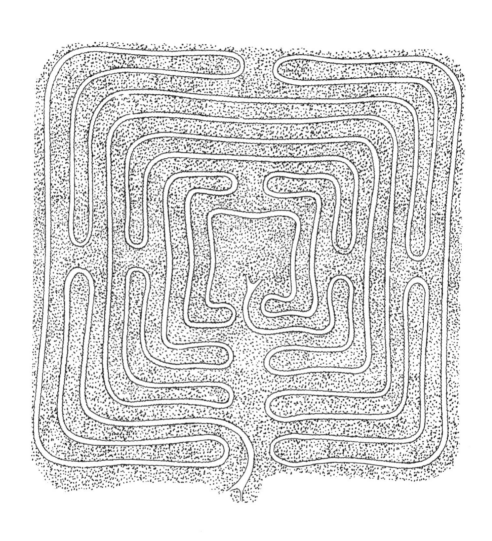

迷迷宮

聖凱瑟琳丘，溫徹斯特市，漢普夏郡，英國

草坪 | 約 1660-1690 年

聖凱瑟琳丘隨處可見灌木叢，低矮的樹林覆蓋丘頂。如今山丘是熱門的遛狗去處，當地公學學生反而不常造訪。

研究古羅馬人生活的百科全書《自然史》（*Naturalis Historia*）成書於一世紀，作者老普林尼（Pliny the Elder）提到迷宮時，如此描述：「蓋在戶外以供孩童玩樂」。英格蘭南方溫徹斯特市（Winchester）山丘上這座草坪迷宮雖然不是上古遺跡，也非羅馬文化舶來品，但的確跟學童有關。當地人稱作「迷迷宮」（mismaze），一般也叫「謎迷宮」（mizmaze），意思就是迷宮而已，但故事當然不僅止於此。

以前，溫徹斯特學院的師生把迷宮賽跑稱做「踩迷宮」，在溫徹斯特俚語中，「踩」（troll）是「跑」的意思，當地人至今依然這麼說。另一詞「晨丘」則是指早上先去附近聖凱瑟琳丘頂走一趟，以前晨起健行的俚俗用語。現今，學生不能進入山丘那片區域，似乎也很少人聽過什麼迷宮或賽跑。會說經典溫徹斯特俚語的人也越來越少見。

溫徹斯特公學建於一三八二年，是英格蘭最古老的公學，不過大概到創校三百年後，才有丘頂迷宮的文字紀錄（迷宮所有權歸學校）。迷宮很可能在一八八三年在學院院長的指示下擴增且重新修剪。有些人感覺聖凱瑟琳丘上的氣場特殊，認為有東西住在那裡（許多草坪迷宮都有類似的傳聞，包括朱力安之亭，常有人聲稱在那裡感應到某種非人的氣息。詳見 66-67 頁）。迷迷宮的位置曾經是古老的要塞，迷宮就在要塞範圍裡，現在的迷宮一旁有圈山毛櫸樹叢，迷宮內側則有粉筆記號，作為修剪依據。很久以前，山毛櫸所在的位置曾是小教堂，紀念殉道的聖者，亞歷山卓的凱瑟琳（Catherine of Alexandria）。校內傳說這座迷宮是由某位憂鬱的學生在放長假時候一個人蓋的，但迷宮完成時他卻不幸去世。

> 溫徹斯特學院稱為「迷迷宮」，一般叫做「謎迷宮」，意思就是迷宮而已，但故事自然不僅止於此。

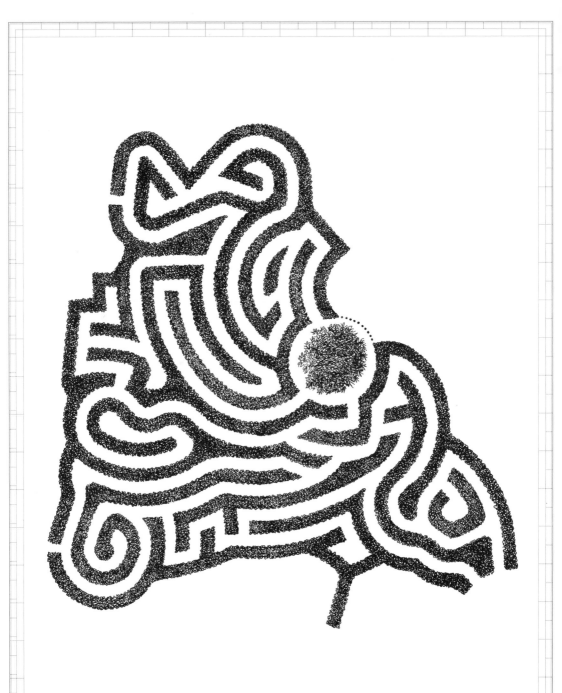

0 4 8 16 24 32 40 Metres

0 10 20 40 60 80 100 Feet

 N

摩頓

摩頓迷宮花園，摩頓植物園，萊爾，伊利諾州，美國
多種長青植物跟落葉灌木 | 2004 年

懸鈴木看台高三點六公尺，圍樹而建，位於迷宮花園的邊緣。

在優美的人工樹林中漫步令人活力充沛（還有標誌牌告訴你樹種），摩頓植物園的迷宮朝氣蓬勃，許多歷史悠久的迷宮不見得有此魅力。這裡樹林層次豐富，隨四季變化，繽紛多彩，不只是單一的綠林。甚至連步道設計都經過巧思，鋪上美麗的粗沙。植物園的創辦人是摩頓製鹽公司的喬伊・摩頓先生，植物園創立於一九九二年，日後他捐贈了另一座植物園給內布拉斯加州，他父親曾在那裡持續進行樹木保護行動。摩頓迷宮花園背後的信條讓它與眾不同：創造這座迷宮的人對樹木的愛可不容等閒視之。

這裡的人工樹籬按照植物的特性栽種，有些外觀俐落，有些蓬鬆成團。一團團的圓柏跟常綠的歐洲紅豆杉形成對比，還有山茱萸、紫丁香摻雜其中，為樹籬添上花朵和香氣；此外，齒葉莢迷花的大片葉子翻飛舞動，再過幾個月樹上將會生出小漿果。路邊有指標寫著「迷宮探險」，跟別的地方沒什麼不一樣，指標暗布整座園區，包含各扇大門。這些門的開關得看員工的心情，今天要不要弄複雜一點？

迷宮刻意建在植物園入口處的旁邊。城堡的迷宮通常是訪客首先遊覽的地方，在參與真正聚會之前，先遊蕩一番，分散訪客的注意力。在摩頓植物園，吸引人的迷宮，正是默默引人踏入植物園的手段：迷宮本身就是植物園隱藏版簡介。迷宮旁邊有座看台，圍著十八公尺高的懸鈴木而建，雖然不是迷宮的「終點」，但適合停下來休息，順便替迷路者指點迷津。離開迷宮後，訪客可以選擇下一步往哪去，但他們顯然心裡早已有底。把詩人艾略特的話改一下：結束就是開始。

納斯卡

納斯卡之線，納斯卡沙漠，彭巴斯德胡馬那，祕魯
土石｜西元前 100 年－西元後 700 年

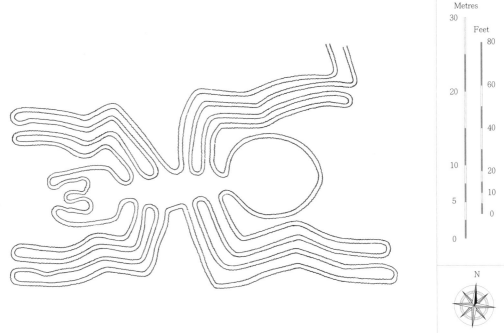

Metres
30

Feet
80

20

60

10

40

20

5

10

0

0

N

一般提到納斯卡圖騰，鮮少以封閉式迷宮來稱呼。納斯卡不容易被歸類，然而鳥瞰時，這些線條清楚地勾勒出蜘蛛、猴子、蜂鳥、雷鳥，以及其他圖案，的確是一逕到底的封閉式迷宮，出入口各一。從空中俯瞰納斯卡的圖像，必定驚訝於其民俗藝術之成就，一如納斯卡迷宮背後的傳說與力量，魅力難擋。更令人敬佩的是，當時的人無法直接從空中鳥瞰納斯卡，只能從周圍的山丘腳下遠眺。

納斯卡圖騰位於祕魯首都利馬（Lima）東南方約三百二十公里處。像迷宮的輪廓周邊，還有看似不相連的線條，這樣的地景有個較為妥切的名稱：陰刻地表圖騰（negative geoglyphs）。乾燥的地土上，陰刻線條削去表土、刻鑿乾漠平原上的沉積岩岩面，連成巨型圖案。納斯卡圖騰刻鑿的時間不一，落在為期八百年的納斯卡時期間，由納斯卡人與帕拉卡斯人（Paracas）打造而成。由於當地降雨量極低，加上無風的乾燥氣候，這些圖騰得以保留至今，狀況甚佳。唯一例外是橫跨彭巴草原的泛美公路（Pan-American Highway），自一九三九年起，硬生生穿越巨蜥圖騰。

圖騰的特殊性，自然引來許多陰謀謬論，認定這些圖案證明了地界生物朝向天界溝通的衝動。近年的研究指出這些圖騰成因可能是水，由於該區域年降雨量低於二點五公分。如果這些線條並沒有往

這些遠古的土石造物很少被稱為封閉式迷宮，但從空中鳥瞰納斯卡圖騰，
可清楚看見單一路徑的結構，出入口各一。

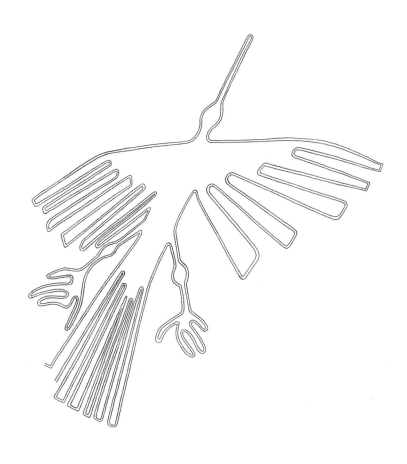

特定方向延伸，與星象的關聯也頗為薄弱，大概至少是祈雨儀式的一環吧。在祕魯，動物圖騰無所不在，從石刻到針織設計皆有其蹤跡，當時的人們必定會使用動物的魔力來影響人類的運勢。比如，你知道蜘蛛是水的象徵，而蜂鳥則代表多產嗎？

納斯卡圖騰廣為人知，不過這些獸形圖騰的北邊，也就是祕魯境內的彭巴草原一帶，直到最近才有較完整的探索紀錄。一九八四年英國學者克里夫 • 羅格斯（Clive Ruggles）決定要探勘這一區。從空中看來，這一系列的直線看似並不相連。羅格斯沿線行走，感覺這些線條似乎是一座封閉式迷宮的一部分，長約四點四公里。有時路徑突然迴轉，來回環繞像是縫紉車針下的縫線。然而，羅格斯（當時是傑出的考古天文學教授）沒能完成所有調查，他才再次回到彭巴草原，已經是二〇〇四年的事了。

羅格斯再訪時，帶了研究夥伴尼可拉斯 • 桑德斯（Nicholas Saunders）同行，他們的目標是走完路徑全長。他們花了超過一百五十天完成這項計畫。這條路一徑到底，形成一座封閉式迷宮，幾乎完好如初。這對研究者認為他們可能是一千五百年來首次走完小徑的人。相較於其他獸形、生物擬態的納斯卡圖騰，這個地點這一帶較不受觀光客青睞，因此少有人跡。那些較為知名的圖騰包含不同的鳥、猴子與花朵（首度探勘於一九二〇年代），關於圖案成因的推論，包括水、生產力，以及天文曆，外星生物自然也是其中之一。

羅格斯與桑特斯探查的封閉式迷宮不那麼引人注目，但十分奇特，這座迷宮可能建造於納斯卡時

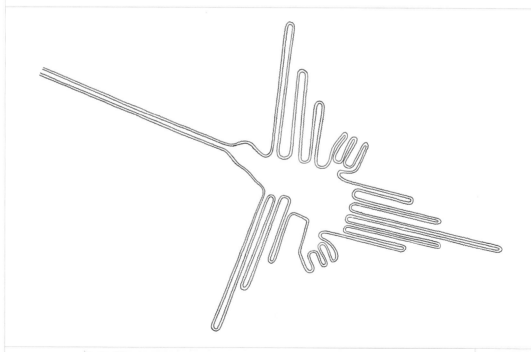

期中葉，約西元前五百年。這對研究員冀望走過全程的經驗，可以增進理解當時建造迷宮動機的機會。從探勘經驗得知，這個路徑幾乎看不出有人活動過的跡象，甚至可能從未有人走過，這座迷宮可能一建完就被拋棄了。這對學者認為，或許這些稜角分明的路徑並不是造給人走的；迷宮一旦建成，生者就失去了徘徊其中的理由。這座鑿入沙漠的俐落通道，可能並不是為人所造，而是為了靈而建。

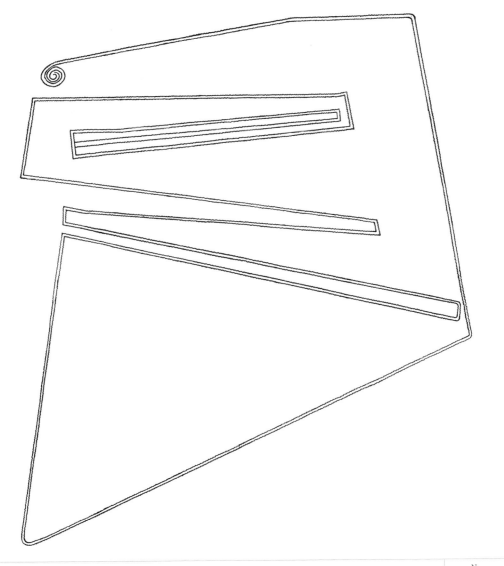

0 100 200 400 600 Metres

0 200 400 600 800 1600 Feet

N

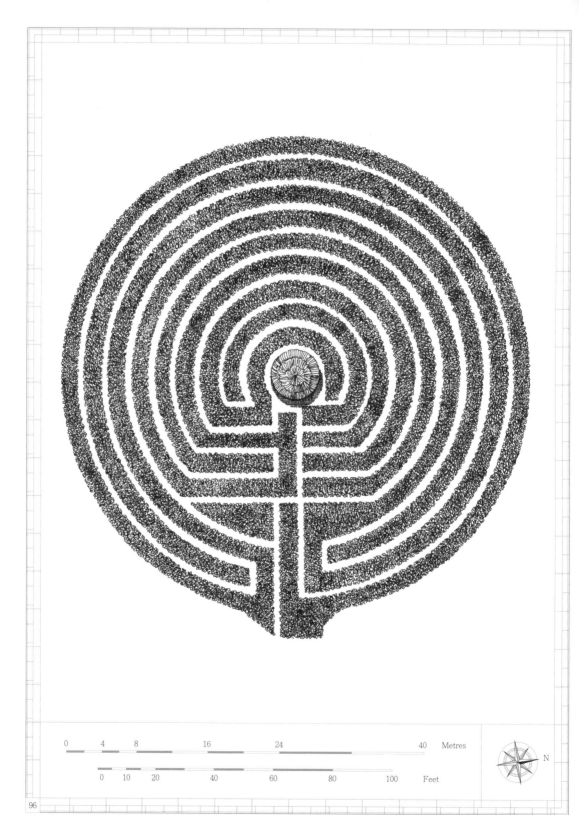

0 4 8 16 24 40 Metres

0 10 20 40 60 80 100 Feet

N

新和諧鎮

新和諧鎮迷宮，新和諧鎮，印第安納州，美國

歐洲紅豆杉 ｜ 1814 年

當時的岩洞外牆土石粗糙，內裡裝潢富麗堂皇，
猶如預覽天堂財寶。

新和諧鎮（New Harmony）最初的迷宮建於印第安納州立州不久之後，由德國人組成的宗教公社所建，一般稱為新和諧鎮迷宮，它是三座示範城鎮迷宮之一：和諧鎮、新和諧鎮、管理鎮（Economy，或直譯為伊科諾米鎮），三座小鎮皆是同一批人建的，小鎮的名字來自神學概念「神聖的管理」（Divine Economy）＊，他們相信基督很快就會再臨。不過，一般對和諧公社成員的印象是他們經商有道，不管在哪開店都能賺大錢，禁慾生活也讓這群人顯得十分突出，並造成不少衝突，終於導向落沒一途。

迷宮由弗德列克・哈普（Frederick Rapp）建造，他是和諧公社人氣領袖約翰・哈普（Johann Georg Rapp）的養子。他擅長建築、城鎮規劃、會計，為美國西部拓荒地區建造不少市鎮雛形，規劃住宅區與工作區。當時的西部十分荒涼，且武裝械鬥頻繁。美國新移民、原住民、後工業時期的英國人常常彼此衝突，影響地方生計，和諧社員不堪其擾，最後不得不搬回賓州。每回移動對他們而言都是預備迎接基督再臨，他們認為移動能讓人摒除世俗雜念，或許能讓耶穌再臨的時間提早到來。

哈普規劃城鎮的手法，可能受到德國神學家安德里亞（Johann Valentin Andreae）在十七世紀初提出的「基督城」（Christianapolis）烏托邦概念的影響：高牆聳立，格局方正。新和諧鎮的樹籬迷宮（於二〇〇八年重建）那時顯得井然有序，深知自己的使命，它所在的花園樹影與葡萄藤交織，花團錦簇，結實纍纍。這是新世界裡的新伊甸園，沒有地方比這裡更適合迎接人子再臨。迷宮中央有座環形的人造岩洞，外牆粗糙，牆內涼爽平滑。有紀錄指出，裡頭的粉刷亮眼，甚至鑲著珠寶，在塵世裡搶先一窺天上的財寶。

＊認為上帝對世界的救贖不只表現在基督受難復活，也體現在教會、聖徒對世界的經營方式

和諧公社把迷宮打造成新伊甸園，原本的花園種著各種花叢果樹，
包含醋栗、榛果、美國山茱萸。

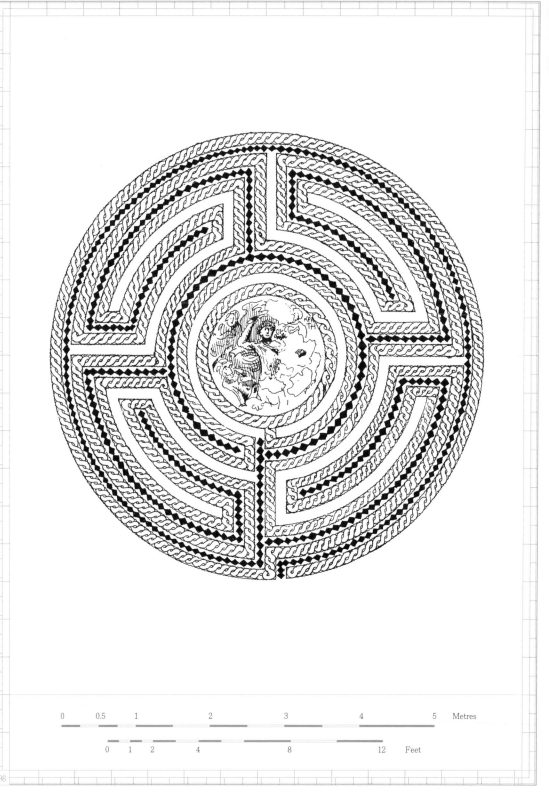

0 0.5 1 2 3 4 5 Metres

0 1 2 4 8 12 Feet

帕弗斯

忒修斯與米諾陶馬賽克，忒修斯之屋，帕弗斯考古公園，凱多帕弗斯，賽普勒斯
馬賽克 | 西元 100-200 年

西元四十五年，聖保羅與約翰‧馬可為了傳教前往賽普勒斯，聖巴拿巴與他們結伴而行，不過他正要回程返家。這座島上，美神阿芙羅黛蒂（Aphrodite）的供奉者最多（傳說美神誕生於賽普勒斯的浪尖），猶太人是少數，主要居民為希臘人與羅馬人。這裡也有基督徒，他們因為宗教迫害，從耶路撒冷逃到此處。三人對著群眾發表演說，賽普勒斯的羅馬官員也在其中，結束之後，他們有了新皈依的信徒，羅馬資深執政官塞吉斯‧保羅拉斯（Sergius Paulus）。

基督教的影響力正在增加，不過要等到四百年之後，才會有羅馬皇帝（康士坦丁）改信基督教。說來令人難以置信，羅馬帝國的重要官員可以輕易地拋棄主流的異教信仰；再過數十年，尼祿皇帝將會大量屠殺基督教徒。不過，在當時，基督教還被視為是猶太教分出來的異端，而信奉猶太教是合法的。塞吉斯‧保羅拉斯在任時的羅馬皇帝是克勞狄，他大致上支持猶太人的權利，至少在羅馬境外如此。

賽普勒斯的帕弗斯城，也就是執政官所住的地方，在後來的四百年中持續繁榮發展，直到西元四三二年與四四二年兩場大地震摧毀一切。使徒走後過了一世紀，帕弗斯蓋了雄偉的首長府，建築裡的馬賽克裝飾豐富，可惜如今的遺跡僅剩露台。小片的馬賽克鑲嵌磁磚拼出一幅幅的古典神話故事，在動盪的年代不斷傳承，凝聚族群。這座描繪忒修斯的馬賽克迷宮在其中一座建築的地面上，於一九六九年由波蘭考古學家發現。

這座早期的馬賽克迷宮裡，忒修斯跟牛頭怪交戰的地點在洞口，在後來的年代，洞穴將成為花園迷宮的常見元素。

雖然迷宮的結構類似中古世紀的克里特式封閉型迷宮，走進這座迷宮的七個迴圈裡，還是得決定下一步往哪走，所以是開放型迷宮。迷宮帶有紋路，像是阿麗雅德妮的絲帶環繞（這種裝飾正式的名稱為扭索裝飾紋，guilloche），華麗繁複。中央以馬賽克拼出英雄主角的名字，正對著牛頭怪巢穴而戰。這有點像岩洞，岩洞可是文藝復興之後，樹籬迷宮設計師最愛的元素之一。不過，忒修斯並非天使，牛頭怪的確是某種惡魔，後世的迷宮將一再訴說他們之間的糾葛。

歐洲紅豆杉依照螺旋狀排列，排排站在土丘上，
完美掩飾這座中古世紀垃圾堆，看起來不像迷宮，而像當代人工造景。

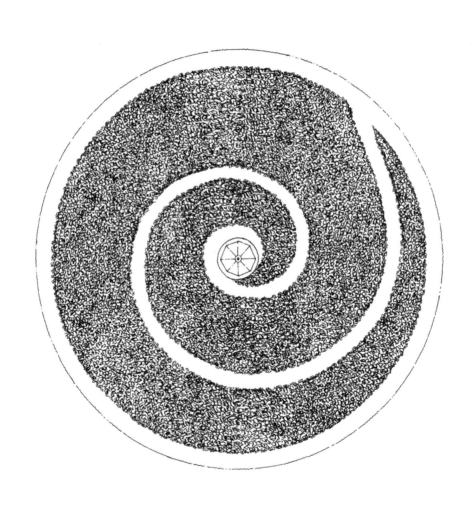

巴黎

巴黎植物園，國立自然歷史博物館，巴黎，法國

歐洲紅豆杉 | 1788 年

丘頂是布豐的觀景亭，這座快散掉的鐵架比艾非爾鐵塔早了一世紀完成。

在巴黎植物園裡，有座小丘上的歐洲紅豆杉種成螺旋狀，外形與其說是迷宮，反而更像沙堡，不過頂端放的不是貝殼或羽毛，而是生鏽的看台，它倒是有個優美的名字：布豐觀景亭（la gloriette de Buffon）。觀景亭於一七八八年在布豐伯爵的鑄造坊製成，材料共有五種金屬，包含金子，原本亭子頂端計畫放一面「聲音鑼」，於每天中午敲響。

特定時代建成的迷宮有特定的命運，這座蝸殼樹籬見證了政治動盪時人類的破壞行為，從法國大革命之前延續到結束後。當時這座迷宮被擅自當作祕密聚會地點，縱慾放蕩的貴族或中產階級在此喝酒或咖啡，談論音樂、跳舞尋歡。後來這裡被納入路易十四的皇家藥草園，不過在那之前還有個小祕密。在歐洲紅豆杉迷宮的旁邊，種著一些罕見植栽，因為此處排水優良，非常適合生長：事實上，這裡是中古世紀的垃圾堆，大量的殘磚碎瓦終於派上用場。

今日，觀景亭已不勘使用，需要修復，不過迷宮本身（曾在一九九九年因暴風而嚴重毀損，後於二○○六年修復）在夜晚依舊迷人，燈火與音樂相伴。這是時代的殘跡，曾經人們將迷宮當作有益身心的娛樂之一──後來迷宮的用途只剩下這個。你不必破解這座迷宮，它幫你解決問題：它把垃圾掩藏得好好的，所以今天依然存在。不過，不管它的用途到底是什麼，這座小迷宮倒是頗有當代藝術感：世界上的景觀設計師都能欣賞它活潑的線條。螺旋狀的土丘一般不叫迷宮，它們是人工地形。

比薩尼

比薩尼莊園，斯措，義大利
黃楊 | 1720 年代

智慧女神米納瓦站在雙階梯塔樓的頂端，位於這座十八世紀迷宮的正中央。

比薩尼莊園的迷宮叫做「愛之陣」，位於義大利的維內托地區，是最精巧的古董裝飾之一，這設計是為了讓人在此進行宮廷式愛情的追求儀式。這類型傾訴愛慕之情的遊戲需要的角色包含一位神祕（且戴著面具）的淑女，地點在迷宮中央的石造塔樓，塔樓的兩道階梯代表女子最終的選擇。端立塔樓，靜觀一切的是智慧女神米納瓦（Minerva）的雕像。從塔樓頂端可以輕易看清走出迷宮的路徑，少了高塔的視角，比薩尼莊園迷宮的路徑一圈接著一圈，詭譎多變。

這座迷宮建造於一七二〇年代，在威尼斯與帕多瓦中間，布倫塔河（River Brenta）大轉彎之處，當時雄偉的宮殿還不存在。不到一個世紀，花園跟莊園一起賣給了拿破崙，不過他只在此待了一夜，還在迷宮裡迷了路，隔天就把整座莊園送給他的繼子。

又過了一百二十七年，時間來到一九三四年，墨索里尼與希特勒即將進行第一次正式會晤，比薩尼莊園看起來符合現代義大利皇帝的格調，而被選為會面地點，不過這個選擇忽略了一些現實考量。由於莊園已經收歸國家管理長達數十年，莊園久未有人實際居住之下，燈泡閃爍卻沒有更換，奢華的大理石浴缸裡面的洗澡水直接從河水而來。納粹黨來的時候恰巧蚊子洶湧成災，而原定晚餐後的煙火秀被一陣雷雨取代。兩位領導的閉門會談並不順利。

隔日午餐前，有參觀花園的行程，希特勒是否想要逛逛迷宮？不，他並不想。現在回頭看，很難想像元首大人會有心情來趟迷宮探險。「希特勒不懂我們拉丁人的細膩。」送走客人後，墨索里尼忍不住抱怨道。

比薩尼莊園的愛之陣曾經迷惑了拿破崙，卻誘惑不了希特勒。

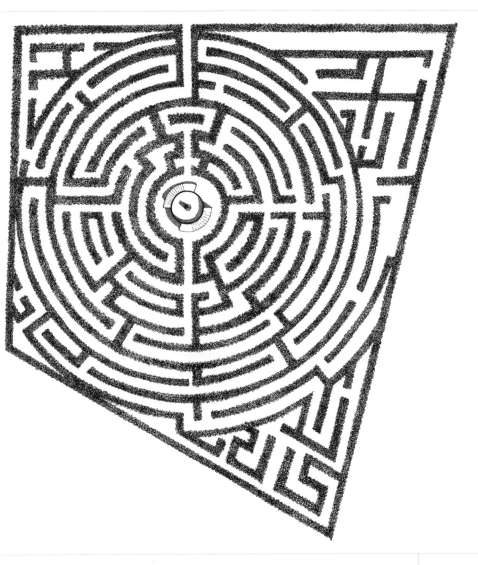

| 0 | 4 | 8 | 16 | 24 | 32 | 40 | Metres |
| 0 | 10 | 20 | 40 | 60 | 80 | 100 | Feet |

N

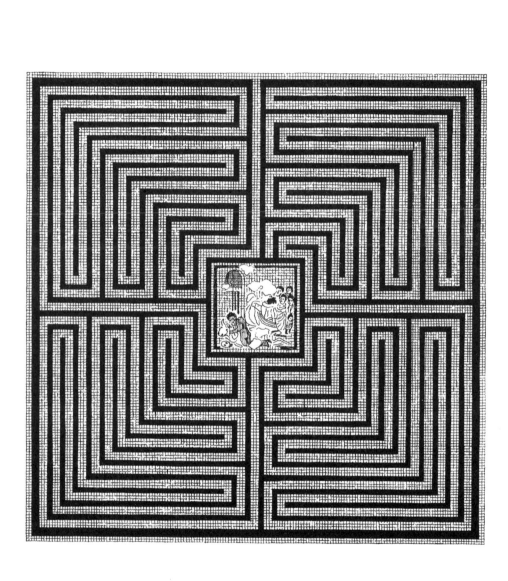

龐貝

迷宮之屋，龐貝，義大利
馬賽克｜約西元 79 年

迷宮之屋的大廳地面鑲有馬賽克，周圍有許多科林多柱式。

　　龐貝的迷宮之屋名字來自建築裡一幅描繪希臘英雄忒修斯裸身與牛頭怪扭打的馬賽克作品，張力強大，氣氛恐怖。他們旁邊有一群觀眾，互相推擠著，想得到更好的視角，群眾腳下的遺骸則是在忒修斯之前被送進迷宮作供品的倒霉雅典青年。羅馬帝國的版圖中散落著這則希臘神話的圖像，從著名的戰鬥到怪獸之死。雖然希臘與羅馬神話故事大多是隨時間而發展變化，牛頭怪傳說的基本元素鮮少改變：作為祭品的希臘青年男女、獻祭儀式與殺戮。

　　還有牛頭怪的囚牢，一座迷宮，我們對此所知甚少。有證據顯示，克里特島上的米諾斯王所住的克諾索斯王宮底下，曾有彼此相連的密室與通道。以前王宮裡曾有隻怪獸嗎？王宮的濕壁畫描繪著女子為了一隻公牛四散奔逃。另一些畫描述年輕人奮力投入活動，雖然不知他們是否被迫參與：公牛疾速上躍，而他們緊抓著牛角不放。這些年輕人是誰？他們是否是協議的一部分？

　　牛頭怪的故事流傳已久，歷代的藝術家開始賦予牠情感。一八八五年，英國畫家喬治·瓦特（George Frederick Watts）描繪牠被困於海島，生無可戀，只能指望下一艘從雅典來的男男女女。畢卡索在一九三〇年間的系列作品則較為複雜：正享用著紅酒的牛頭怪，風趣多情；偷窺女子的牛頭怪，輕撫著她的手；強暴者牛頭怪。牠希望能當好人，但又想為所欲為。對我們而言，這樣衝突矛盾的性格戲劇性十足。不過，不管是在龐貝或別處，半人半馬、半人半羊的怪物不足為奇，牛頭怪吃人，因而地位突出，結局也總是一致。

薩弗倫沃爾登

薩弗倫沃爾登公有草地，薩弗倫沃爾登，艾塞克斯郡，英國

草坪與磚石｜約 1699 年

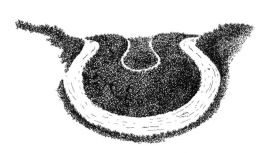

迂迴的路徑中包含四個馬蹄形的堡壘，被認為是象徵東英格蘭四座城鎮。

　　從上往下看，這座歐洲現存最古老的草坪迷宮看起來像是綠色縫線，狹長的磚石線條彎彎曲曲，縫合毛茸茸的綠色小丘。遠在空拍技術問世前，中央的白千層已在一八二三年的篝火之夜（Guy Fawkes Night）*被焚毀。這座迷宮最早的紀錄是一六九九年，不過很可能是複製品，原作更為古老，就在附近。十九世紀時迷宮曾歷經數次重新修剪，而在一九一一年嵌入磚石以利迷宮保存。

　　我們可能永遠無從得知迷宮的起源是異教習俗，還是為了與死者溝通，但無論如何，迷宮的使用率必須夠高，才會有人持續投入除草、修剪，進而得以保存至今。在莎士比亞的時代，草坪迷宮在人們心中有模糊的類宗教印象，隱約也跟祈求繁衍、土地肥沃的儀式有關。草坪迷宮逐漸被時代遺忘，《仲夏夜之夢》裡，提泰妮婭如此觀察：「雜草亂生的迷宮／因為沒有人行走，已經無法辨認。」*

　　每到節慶，薩弗倫沃爾登的草坪迷宮就會重新啟用，成為醉鬼的集會地點，然後再度被遺忘。人們在這裡玩的遊戲之一有被記錄下來：中央隆起的圓圈代表倫敦的滑鐵盧，周邊的彎道則是鄰近的城鎮：劍橋、紐馬克（Newmarket）、比沙普斯托福（Bishop's Stortford）、辰斯福（Chemsford）。跑迷宮遊戲得下注，籌碼是啤酒，額外條款包含：不可絆倒別人、不可抄捷徑、腳不可以碰到草坪（只可以在小徑上）。

　　這種零失誤的比賽也可以拿來求婚。芳齡少女站在迷宮中央，只接受腳程最快的新郎官，動作敏捷，不可作弊。更常看到的草坪迷宮遊戲是鬼抓人親親：男生如果跑到女生那端的過程中都沒有跌倒的話，就可以得到香吻。迷宮中央在遊戲裡被叫做「家」。

＊或譯「蓋伊・福克斯紀念夜」、「英國煙火節」，英國每年十一月五日晚上有搭營火、放煙火的傳統，為紀念一六〇五年意圖炸毀英國國會大廈、殺死新教徒議員的陰謀被揭穿。蓋伊・福克斯就是主謀者。
＊《仲夏夜之夢》第二幕，99-100 行。

節慶時，這座迷宮被拿來玩鬼抓人親親，
喝醉的男士們努力朝迷宮中間的女孩方向前進，跌倒就輸了。

法國從中古世紀留下的宗教迷宮被神職人員認為背離天主教，令人忘記來教堂的目的。在法國大革命之後，能留存至今的作品簡直是奇蹟。

聖別町

聖別町迷宮,聖奧梅鎮,法國

石磚鋪面 | 約 1350 年

夏特大教堂的地板上鑲嵌的迷宮的確是出色的中古世紀教堂迷宮樣板（詳見 22-23 頁），影響深遠,得以保存至今也難能可貴。它的結構啟發了法國各地的教堂迷宮設計,甚至有完全仿造的作品,目前可以找到有完整紀錄的相關迷宮分別位於:聖別町大教堂、桑斯大教堂、亞眠主座大教堂、奧賽荷主座教堂、漢斯主座大教堂（Reims）。其中聖別町大教堂是個例外,建築還在,但中古時期迷宮沒有留下來。即使神職人員聲稱迷宮的存在令人忘記來教堂的目的,對於在法國大革命期間大量拋售、摧毀教堂的人而言,這些迷宮跟教堂的關聯顯而易見。教堂財產在一七八九年被沒收,即刻「收歸國有」,接著,在一七九三年勒令暫停舉行公開禮拜儀式。

聖別町大教堂在法國大革命期間被拆毀,拆下來的石料則重新利用,作為城市裡新建築的建材。

拿破崙上台後,將天主教會重新接軌日常生活,但教會事務改為納入國家管理。在此情勢下,政府下令拆毀老舊的聖別町大教堂,從此附近的聖奧梅大教堂一方獨大。從聖別町拆下來的石塊有五百多年歷史,隨即送去建造新的市鎮廳。

如此一來,大教堂南邊耳堂*的迷宮根本沒機會保留下來。一九二〇年代,還有人覺得大教堂遺跡看起來很美,但第二次世界大戰時,納粹德國空軍把附近的小機場當作基地,終於導致教堂塔樓崩塌。慶幸的是,這幅迷宮特殊的設計（比夏特的版本更為複雜有氣勢）有兩座複製品。一五三三年,這幅設計流傳至比利時時,結構改成三角形,嵌在根特（Ghent）一座宮廷教堂的地面上。另外一座只有原本尺寸的一半,完工於一八四三年,也就是聖別町拆除不久後,訪客可以在聖奧梅鎮的大教堂找到它。至於聖奧梅大教堂也很不簡單,歷經法國大革命與兩次世界大戰,依然聳立。

*耳堂（transept）是指十字形建築中左右突出的空間。

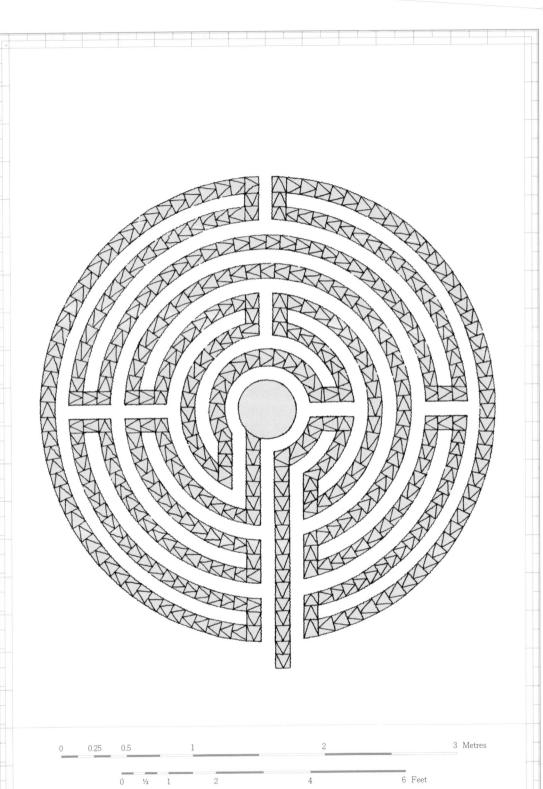

0 0.25 0.5 1 2 3 Metres

0 ½ 1 2 4 6 Feet

聖維塔

聖維塔巴西利卡式教堂，拉芬納市，義大利

大理石 ｜ 1530 年代

拉芬納市聖維塔巴西利卡式教堂的地面上鑲滿水泉、花鳥圖樣的馬賽克藝術。

　　聖維塔教堂圓頂下的地面呈八邊形，這座迷宮屬於整片幾何圖紋設計一部分，有點像是幾何圖紋花圃裡的花園迷宮，大面積的幾何圖形中包含迷宮的圖樣。迷宮佔地面的八分之一，像是一片切好的圖像裝飾派餅，路徑共有七個迴圈，可能是為了美觀設計，因為中古時期迷宮較少七迴式設計，這反而比較像是克里特式設計（在夏特的迷宮出現之後，教堂迷宮一般是十一迴圈）。聖維塔出格的設計或許因為它存在的目的是為了裝飾地面，當時教堂牆面與圓頂的馬賽克裝飾已經完工，圖像繁複細膩，作工驚人，因此，與之相襯的地板裝飾不可能太過樸素。

　　今天我們一般稱七迴圈的迷宮為「克里特式」，但此分類卻不適用於這座迷宮。拉芬納的聖維塔天主教堂是為了脫離羅馬而建的。帝國末期，人民紛紛丟棄羅馬異教神像、紀念碑，拉芬納日後也重拾首都地位 *。拉芬納共有八座建築被聯合國世界教科文組織定為世界遺產，其中並沒有任何一座會令人聯想到異教眾神，不過基督教的各種塑像也已經夠好玩了。迷宮隔壁的墓室天花板是藍金色，非常美麗，據說美國作曲家柯爾‧波特（Cole Porter）在一九二〇年代參觀之後得到靈感，寫了〈夜與日〉（*Night and Day*）這首歌。

　　聖維塔的內壁到處是拜占庭藝術，牆壁、天花板布滿精心雕琢的動植物、花卉圖案。地面的迷宮明顯可看出起點在中心，沿線的箭頭明確指出出口方向，唯一的路徑帶你走出迷宮，進入八角廳心，有點像在地上的大型桌遊，遊戲目的是走到中間，抬頭往上看。

＊拉芬納是一座內陸城市，自西元四〇七年起，曾在西羅馬帝國晚期時作為首都，四七六年西羅馬帝國崩潰，拉芬納成為東哥德王國首都，直到五四〇年重新被拜占庭帝國（東羅馬帝國）征服，自此之後作為拜占庭帝國在西部領土的總督府，直到被倫巴底人征服。聖維塔教堂於五二七年開始建造，五四八年完工。

這座知名教堂的地板就像複雜的大型桌遊，其中一部分是座迷宮，有箭頭提示下一步怎麼走。

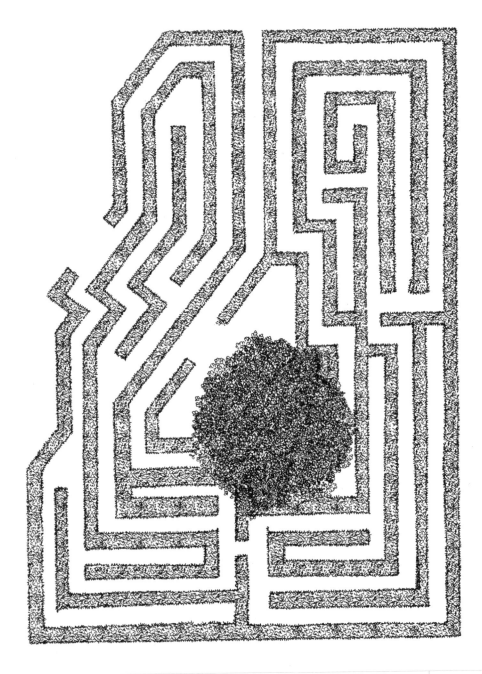

0 5 10 20 30 Metres

0 10 20 40 60 80 Feet

N

美泉宮

美泉宮，維也納，奧地利
歐洲紅豆杉｜約 1720 年

美泉宮位於維也納的邊緣，佔地遼闊，以美泉宮為圓心，直徑達一公里，範圍包含一座舊獵場。這座哈布斯堡家族王宮花園建構出一座秩序嚴謹的古典世界，輝煌奇麗。我們今天看到的花園於十七世紀末開始建造，皇帝利奧波德一世（Leobold I）聘請了園藝師尚‧特里耶（Jean Trehet），他在凡爾賽曾為景觀設計師安德烈‧勒奴特（André Le Nôtre）工作。

當時規模如此巨大的巴洛克式花園，必定需要一座迷宮點綴，而這座迷宮可能是美泉宮首度設置的迷宮。特里耶的設計著重在大花園（Grand Parterre），尤其是法式花園區，也就是迷宮所在的位置。到了十八世紀中葉，在女皇瑪莉亞‧泰瑞莎（Maria Theresia）的大力支持下，迷宮進行了強化與擴建工程。到了一七八〇年，也就是她在世最後幾年的時候，大眾已經可以參觀花園大部分的地方。下任皇帝

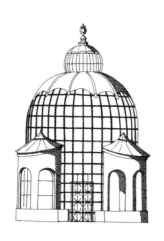

美泉宮的鴿舍，華麗但實用，建於十八世紀中葉。

喬瑟夫二世（Joseph II）在花園大門放了一塊匾額，浮雕大字寫明：「敬予愛民者獻給所有人的休憩之地」。

到了十九世紀，迷宮缺乏精心照護。哈布斯堡王朝勢力減弱，在拿破崙的侵略下苦苦支撐，且在一八〇九年簽署了喪權辱國的《美泉宮條約》（Treaty of Schönbrunn）。任期最長也是最後一任皇帝約瑟夫一世（Franz Joseph I）時運不濟，先是二弟遭到暗殺，而獨子自殺，又經歷妻子被謀害，一九一四年，推定繼承皇位的外甥法蘭茲‧斐迪南大公（Franz Ferdinand）在巴爾幹半島遭到槍殺，觸發了第一次世界大戰。一九一六年約瑟夫一世逝世，兩年後，哈布斯堡家族默默地離開美泉宮 *。

一九六一年六月，美國總統甘迺迪與蘇聯領導人赫魯雪夫在美泉宮會面，享受晚宴與芭蕾表演，當時皇宮已屬國有，同時也有呼聲期望柏林能建立圍牆，不過這道防禦工程要等到兩個月後才開始動工。同時期，維也納也被分割佔領，美泉宮落在英國人手中，作為指揮中樞，直到一九五五年，同盟國的軍事勢力才全部撤離維也納。一九九八年，美泉宮花園重建，距離被毀的一八九二年已是一世紀之遙。現在美泉宮是聯合國教科文組織認定的世界遺產，也是熱門旅遊觀光景點，氣氛祥和愉快。在花園迷宮旁邊，有一片遊樂場地，以及另一座互動式迷宮，稱為迷宮遊樂場（Labyrinthikon）。

*一九一八年，甫建立的奧地利共和國將美泉宮收歸國有。然而，奧地利戰敗後，與拿破崙簽下《美泉宮條約》中奧地利被迫割地求和。

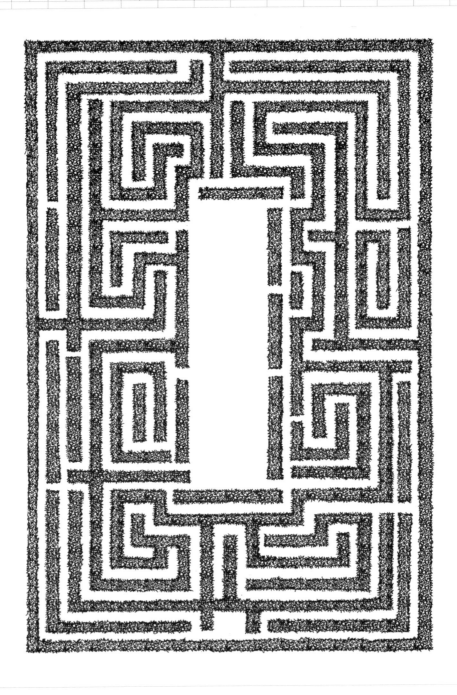

0 10 20 40 60 Metres

0 20 40 80 120 160 Feet

鬼店

全景飯店，洛磯山脈，科羅拉多州，美國
雞舍鐵網、木料、歐洲紅豆杉 | 1980 年

「你跑不了的，我就在你後面！」傑克‧尼克遜（Jack Nicholson）瘋狂大喊，手上拿著斧頭，在樹籬迷宮裡緩緩向前移動。這一幕出現在史丹利‧庫柏力克的電影《鬼店》。他的兒子——也是他的獵物——在樹籬之間狂奔，夜間的花園高牆猶如監獄，毫無生氣。史蒂芬‧金原著小說中部分細節沒有呈現在電影中，但電影自成一格，反而引發更多分析評論。不論電影角色是否更接近人物設計原型，書中從未出現過迷宮（雖然書中的樹木造型有些蹊蹺），電影最後一幕，直截了當地重述牛頭怪的神話。

雪莉‧杜維（Shelley Duvall，飾演溫蒂一角）在意家人、願意幫忙，卻被丈夫拒絕，活脫是阿麗雅德妮的翻版，她冷靜地跟兒子巡察方向，計算如何逃離迷宮。傑克（有如怪獸的角色名字也是傑克）出現在他們上方，將一切全看在眼裡，在飯店裡精心研究著迷你迷宮模型。電影拍攝耗時十四個月，期間模型都在庫柏力克的拖車裡，他籌劃拍攝的下一步，像是職業棋手。

雪莉‧杜維在電影《鬼店》裡的角色僅憑一把刀來抵抗宛若牛頭怪、揮舞斧頭的傑克‧尼克遜。

視覺上看來陰森且孤立無援，是攝影機穩定器塑造的效果，攝影

> 史丹力‧庫柏力克的電影《鬼店》，拍攝耗時十四個月，期間模型都在庫柏力克的拖車裡。他籌劃拍攝的下一步，像是職業棋手下棋。

師蓋瑞‧布朗（Garrett Brown），他也是發明穩定器技術的人。電影中最著名的片段之一是小男孩踩著玩具車在飯店內迷宮似的走廊遊蕩，主觀鏡頭的「低視角」也出自這位攝影師之手。拍攝樹籬迷宮時也採用同樣的攝影技巧：由雞舍鐵網與歐洲紅豆杉交纏的樹籬牆約二點五公尺高，但在攝影機穩定器加上廣角鏡頭的視角之下，感覺圍牆比實際上高了三分之一。最後一幕除了攝影機穩定器的加持，還有泡沫保麗龍、大量的鹽當配角，以及九十度的高溫、油煙跟甲醛。

二十世紀的科羅拉多州飯店，有一座巴洛克風格迷宮，說是巧合也太怪。這樣的設計是典型的庫柏力克製作風格：與其讓場景道具看起來可怕，不如沿用人們已知的影像和物件。迷宮需要看起來複雜、嚴峻卻有美感，這種氣氛常見於十八世紀的迷宮。謠傳全景飯店的迷宮原型來自奧地利美泉宮的迷宮設計（詳見112-113頁），不過今天這兩座迷宮看起來並不相同。在《鬼店》製作之時，美泉宮迷宮已成為歷史絕響九十年了。

0 1 2 4 6 Metres

0 2 4 8 12 Feet

N

西維歐佩立可

西維歐佩立可大宅，蒙卡列里，義大利

黃楊木 | 1956-1958 年

英國景觀設計師羅素·佩吉（Russell Page）於一九二〇年代間就讀於倫敦的史雷德藝術學校，接受藝術教育，畢業後很快就成為專業園藝師。他深知傑出的園藝設計不僅止於好看，還能兼顧功能性，理想的成品看起來應該是一體成型、渾然天成，在巧思安排下顯得「低調、不刻意張揚」。他用同樣的形容詞來描述自己為西維歐佩立可大宅設計的花園作品，位於杜林（Turin）附近：他首度勘查莊園後就畫了設計初稿，但修改要等到兩年之後再訪才完成。他對作品的描述十分中肯。

一九五〇年代，佩吉已是國際肯定的庭園設計大師，在義大利特別受歡迎，當時他跟義大利望族阿涅利（飛雅特集團的家族）剛開始建立合作關係，後來這段長時間的合作關係帶來許多精彩作品。佩吉的工作習慣是先去除原有花園中的「冗贅部分」，西維歐佩立可大宅也不例外。他的回憶錄《園藝家的培育之道》（*The Education of a Gardener*, 1962）中記錄這份工作的內容包括去除「位於斜坡上醜得要命的果菜園」，改造後的設計簡潔，分為上下三層，構成元素有歐洲角樹樹籬、水池，以及中間反映天空的水鏡（miroir d'eau）。

沿著階梯向上走，坐鎮西維歐佩立可大宅花園露台的是一對人面獅身像。

設計師羅素·佩吉以迷宮式幾何圖紋花圃作為花園的終點，迷宮範圍之外只剩樹影與遠方風景。

從最底層景觀設計之外，地形漸漸往下展開，終點則是懸崖。依照佩吉的設計，人們站在上方觀賞花園，樹籬與岩石組成平行線條，引導視線往向遠處的阿爾卑斯山。往回看向大宅，景觀也是一絕：以中央為軸心，水平、垂直的線條與光影交錯，視線一路向上，沿著雙道階梯到正門口。迷宮式的幾何圖紋花圃強化了軸心線條感，中間三條花圃大道反映花園的三段設計。圖紋既有古典韻味又符合現代感，跟花園的設計一樣，圖紋也運用了完形視覺法則。話說回來，如果有人來這裡的目的是享受迷路的滋味，可是會大失所望，或許一座真正的迷宮光芒太盛，會奪去這座花園低調的氣質。

聖愛格尼斯

特洛伊陣，聖愛格尼斯，夕利群島，英國
嵌入草坪的石塊 | 1729 年

除了燈塔，在聖愛格尼斯迷宮也可以看到這艘傾毀的船。

　　距離海邊不遠，以石頭堆成的封閉型迷宮，向來被認為跟斯堪地那維亞半島的漁民關聯密切（詳見 74-75 頁），在那裡，迷宮陣用來困住惡靈，避免它們影響漁獲品質或行船安危。過了幾個世紀，英國人針對航海安全發展出比較進步的技術，方式是以燈塔射出強光。德文郡、康瓦爾的當地漁夫自然十分熟悉沿海的暗礁地形，但剛從新世界帶來大量財寶的大型船隻可消受不起這種海底祕密。

　　夕利群島的聖愛格尼斯燈塔建於一六八〇年代，當時仍然依賴巨量煤炭維持燈塔的火光，要等到一個世紀之後，才開始用油作為燃料。堅固的燈塔負責的海域是惡名昭彰的西部礁岸，這一帶船難不斷，根據班傑明·富蘭克林（Benjamin Franklin）的描述，他首度旅英時所搭乘的郵輪也差點在此遭殃，不過也有許多船隻受惠於燈塔提供的及時警告，聖愛格尼斯立下不少功勞。

　　這段時間，聖愛格尼斯燈塔由兩人管理，燈塔員阿默·克拉克（Amor Clark）與兒子。據說石陣迷宮是兒子造的，一般稱之為特洛伊陣。鋪石結構原型可能來自北歐的「特洛伊擘」（Trojaborg），但我們很難知道克拉克是從何得知這樣的知識。比起來，當地地形也許關不了關係。這座島全長不超過一點五公里，兩人的生活圍繞著礁石，不分海陸。他們的工作攸關人命安危，責任重大，甚至或許太過沉重了。一七四〇年，燈塔收到一封怒氣沖沖的抱怨信，來自水手慈善機構代理長：「在我看來，你顯然瘋了。」克拉克父子檔離開燈塔後，聖愛格尼斯依舊氣氛緊繃。一八〇九年，燈塔員之一殺害了同事，並把他埋在花園裡，直到一八四八年工人才發現淺埋在土中的遺骸。

不列顛群島西南之最是船難之地，喪生水手的墓地離這座迷宮不遠；
島民以他們的厄運換得了大筆財寶。

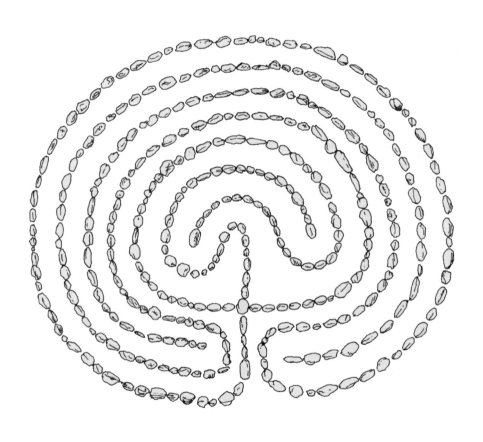

0 0.5 1 2 4 Metres

0 1 2 4 8 Feet

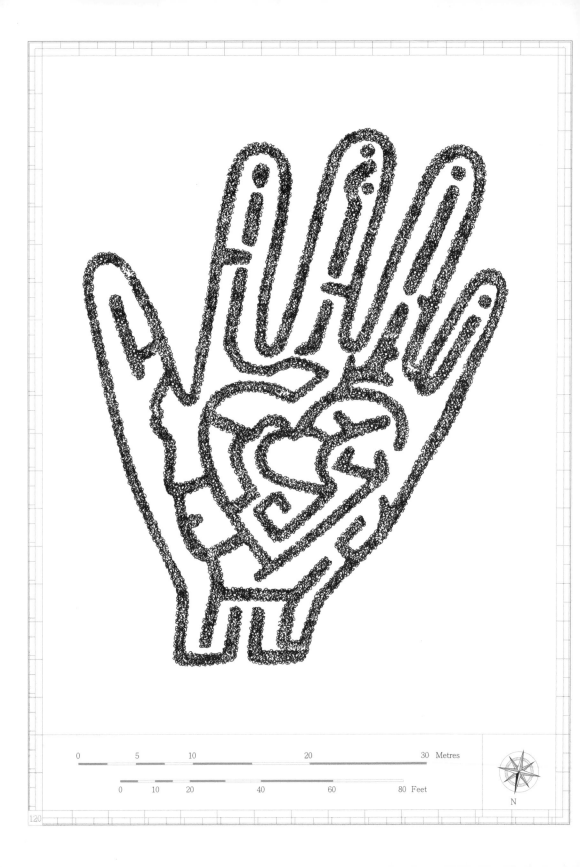

0 5 10 20 30 Metres

0 10 20 40 60 80 Feet

N

施華洛世奇

手形迷宮，施華洛世奇水晶世界，瓦滕斯，奧地利
歐洲角樹 | 2013-2015 年

大多數來到奧地利提洛爾山區施華洛世奇水晶工廠的訪客是為了水晶而來，他們想見識切割水晶的過程（可能隔著玻璃窗），也想更了解施華洛世奇的歷史，瀏覽前往施華洛世奇觀光的相關網站上，有許多留言流露出這樣的心聲。不過，施華洛世奇的粉絲受到的款待超乎期待：他們走進的是藝術的世界。

小孩最懂得享受這裡：沒帶孩子的訪客可能待不到一小時就離開了，一家大小卻可以待上一整天，愉悅地表示花園裡四層高的攀爬塔樓是整趟旅行中最棒的行程。這是奧地利最熱門的旅遊景點，僅次於歷史悠久的美泉宮（詳見 112-113 頁）。

這裡大受遊客歡迎的原因之一或許是迷宮（於園區二〇一三－二〇一五年擴建時設立，同時間也增設了攀爬設施）。迷宮看起來像是精緻彩繪的法蒂瑪之手*，不過這隻手的靈感來源其

高山植物中浮現一張巨人之臉，雙眼以水晶綴成，口中湧出水簾，在它下方的是地下世界「絕色苑」。

實是設計師安德烈‧海勒（André Heller）的左手，他一手策劃出這座華麗的水晶世界。「請進！這是安德烈‧海勒之手。」就算你不知道海勒是何許人也，看到這隻手也會卸下心防（安德烈‧海勒跨足許多領域，身為歌手、詩人、演員、作家外，還以景觀設計等等副業賺得荷包滿滿）。一旁，高山植物中浮現一張巨人之臉，雙眼以水晶綴成，口中湧出水簾，在它下方的地下世界「絕色苑」（Chambers of Wonders）最早是由海勒策展，這裡展示著藝術家對水晶的意念。你知道安迪沃荷設計了《珠寶》（*Gems*, 1978）這件作品嗎？你可以在這裡看到它；也能體驗布萊恩‧伊諾（Brian Eno）「完完全全別出心裁」的音樂藝術創作《五千五百萬顆水晶》（*55 Million Crystals*, 1950）*，不過湯瑪斯‧弗耶斯坦（Thomas Feuerstein）的雕塑《利維坦》（*Leviathan*）或許略勝一籌，說明寫著：「這件作品一方面代表聖經中的海怪，另一方面代表霍布斯描寫國家政府的同名巨著。」就跟迷宮一樣，你可能喜歡，也可能不認同。

＊法蒂瑪之手也稱為辟邪之手、幸運之手，源自古西亞、北非一帶，圖紋中心的眼睛可以對抗不幸、詛咒、惡意，在穆斯林、猶太教、天主教傳統藝術中都可以看到法蒂瑪之手，常見於珠寶設計、壁掛。
＊布萊恩‧伊諾是大師級傳奇音樂人，他在環境音樂、聲響實驗、錄音技術、唱片製作、音樂理論等等領域皆有傑出且深具影響力的作品，經手製作的音樂人包括大衛‧鮑伊、U2、臉部特寫、酷玩樂團。他開創了環境音樂類型，受他風格影響的音樂類型包含龐克音樂、電子舞曲、新世紀音樂。Windows 95 作業系統的開機音樂也是他的作品。

這片地板藝術平鋪直敘地描繪了忒修斯、阿麗雅德妮
與牛頭怪之間的糾結傳說。

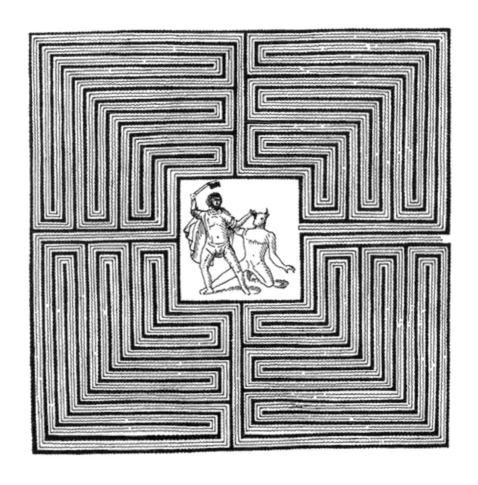

忒修斯馬賽克

藝術史博物館，維也納，奧地利

大理石與石灰鵝卵石｜西元 300-400 年

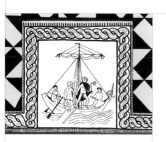

阿麗雅德妮與忒修斯私奔，他們返航回雅典，船上掛著黑帆。

這幅描寫忒修斯的馬賽克作品是在一八一五年出土，地點在薩爾茲堡附近洛伊格非（Loigerfeld）的農地裡，馬賽克是同時發現的建築群的一角。考古學家找到了數間浴室、地面供熱系統、一座神廟，以及一般的農舍。學者認為這幅馬賽克（現已移至維也納）的創作時間是西元三百至四百年間，也就是羅馬帝國晚期。這幅作品紋理豐富，不只是一幅地面裝飾藝術，也是牛頭怪糾結的傳說之中，最為平鋪直敘的版本。

迷宮中的男子直擊怪獸的心臟，這或許是古典神話中最經典的畫面。不過，這只是故事的一部分，迷宮周圍可以看到故事的其他環節，以圖樣構成而言，這裡公平地呈現出每一個元素，屠怪之前或之後的故事情節一樣重要，並沒有上下之分。

故事裡，阿麗雅德妮幫助希臘英雄忒修斯屠怪，並助他逃出迷宮。在忒修斯之前，許多人喪生此地，要不是被當作怪物的大餐，就是在迷宮中迷失方向，最終餓死其中。阿麗雅德妮遞給忒修斯的線球是關鍵，他必須跟著線索走出迷宮。想當然，忒修斯一下子就解決了半人半牛的怪物，「米諾斯之公牛」米諾陶（見另一邊）。

阿麗雅德妮與忒修斯一起離開，他們返航回雅典，船帆是黑色的（見左圖）。（船帆顏色至關重要：忒修斯忘記他對父親的承諾，他必須換成白帆，作為他成功歸來的信號。後來國王看到歸來的船帆，誤以為兒子已死去，悲傷之下自盡，忒修斯繼任為王。）

回程中，忒修斯、阿麗雅德妮與隨行眾人在諾索斯島短暫停泊，然後英雄繼續航行，卻沒有帶著阿麗雅德妮。在另一幅畫中，阿麗雅德妮直直坐起，眼神警醒——肢體語言說明了一切——尋思著才立下婚約的未婚夫發生了什麼事。她想著即將功成名就的忒修斯，羅馬詩人奧維德（Ovid）替她發聲：「也告訴他們我的故事，竟然遭棄，獨行岸邊。」

馬賽克沒有描繪出故事的後續：狄奧尼修斯，酒神與美好時光之神，之後來到了諾索斯，他娶了阿麗雅德妮為妻，以星辰絲帶賦予她不死之身，也就是我們所知道的阿麗雅德妮之冠。

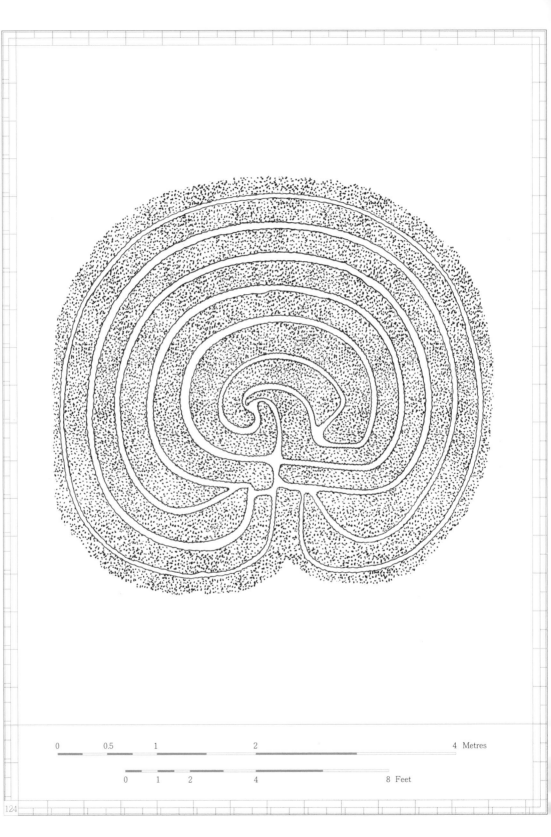

0 0.5 1 2 4 Metres

0 1 2 4 8 Feet

烏斯甲力默

烏斯甲力默石刻，烏斯甲力莫（潘賽默），沙賓太魯卡，果阿邦，印度
硬紅土 | 早於西元前 2000 年

採集漁獵時期留下的符號散落在庫夏瓦第河沿岸，雨季之間
才能開挖。

　　當最有意思的史前遺跡與現代房地產利益有所衝突時，常顯得格外脆弱。如果沒有國家力量保護，印度果阿臨海高原上的史前石刻將輕易被抹除。雖然印度已為保存歷史景點編列預算，不過，一旦被歸入「史前」一切就完了：不算數。烏斯甲力默迷宮很可能是印度最古老的迷宮（根據學者約翰・卡夫特的推論），但這個景點沒有官方網站，附近也沒有任何咖啡館或停車場：它距離主要道路約一公里遠，得走上一段蜿蜒的小徑才能抵達。

　　這座史前石刻迷宮是庫夏瓦第河（Kushavati River）沿岸可見的許多硬土石刻之一，就在舊鐵礦旁。打從最古老的採集漁獵時期起，這裡的硬紅土便刻下了孔雀、印度野牛的形狀，而今刻痕之間多了工業機具所留下的坑坑洞洞。一九九三年，挖掘工程中斷，刨除泥巴之後，考古學家發現這塊地方散落著刻痕，佔地四千平方公尺。每年這裡會在雨季時淹水，變成河床的一部分。幸好河水漲退控制著果阿最大的考古工作站，或許這裡沉在水底是最安全的。如今可以在帕那吉市的果阿邦博物館看到一部分遺址的復刻模型。

　　這座迷宮並非出自歐洲人之手。它的造型原始：可以看作子宮、大腦或混沌宇宙。這也是軍事要塞或基地。世界各地都有七迴迷宮（包含北美西南部的霍比族），在印度則與七脈輪（chakras）有關聯。經典史詩《摩訶婆羅多》約於西元前四百年成書，故事之一是俱盧族（Kaurava）軍隊打造戰輪陣（chakra-vyuha）的經過。主角是阿比曼努，他父親告訴他如何攻破輪心、剿滅敵族，但年輕自負的阿比曼努沒有留意如何出陣，最後中箭身亡。

凡布倫

凡布倫博物館，布魯塞爾，比利時

歐洲紅豆杉 | 1968 年

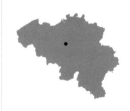

為友人愛麗絲‧凡布倫設計完迷宮後一年，何內‧培榭爾另外打造了「心之園」以紀念大衛‧凡布倫。

比利時知名景觀設計師何內‧培榭爾（René Pechère, 1908-2002）接下位於布魯塞爾市郊烏克勒的花園設計案時，他面對的土地尺寸奇特，六十乘三十公尺，不但是斜坡地段，又因為雜樹高大而顯得幽暗，以法文來形容即是「ingrat」，意思除了不知感恩，還有醜陋荒涼。這是項勞心耗神的工作。培榭爾的贊助人（也是老朋友）告訴他，她夢到培榭爾為她打造了一座迷宮時，一生鑽研迷宮的培榭爾馬上應允，成為設計花園的解決之道。

他提的計劃的確是高度應變方案。客戶同意為了這塊地尺寸量身打造迷宮，也同意他選用簡單的常綠植物，客戶還同意他在迷宮裡放置雕像，甚至可以為迷宮訂製雕塑品。這樣隨心所欲的工作條件反映出培榭爾與客戶愛麗絲‧凡布朗之間的信任關係。愛麗絲與已故的丈夫大衛是布魯塞爾二十世紀最重要的藝術收藏家，兩人同心打造的房子與花園融為一體，融入裝飾藝術風格。

凡布倫大宅如今是座溫馨的博物館，他們的藏品則經過精心安排，在不同的房間裡展示。十六世紀畫作《有伊卡瑞斯墜落的風景》（*Landscape with the Fall of Icarus*），據傳出自老布勒哲爾（Pieter Bruegel the Elder）之筆，掛在現代主義風的沙發上方。畫中，工人辛勤勞動，絲毫不關心在角落墜海溺斃的伊卡瑞斯。畫中更引人注意的是田犁過後的迴圈痕跡，顯然有封閉式迷宮的樣子，也很像培榭爾毫無前景的計劃案。畫作確實提供了靈感，不過迷宮的設計靈感也來自聖經中的情書〈雅歌〉：走到迷宮第七圈，可以看到一行詩以及一座雕塑品，作者是比利時抽象雕刻家安德烈‧魏樂奎（André Willequet）。

藝術收藏家愛麗絲‧凡布倫夢到朋友何內‧培榭爾為自己的花園設計迷宮之後，聘請他來打造迷宮。

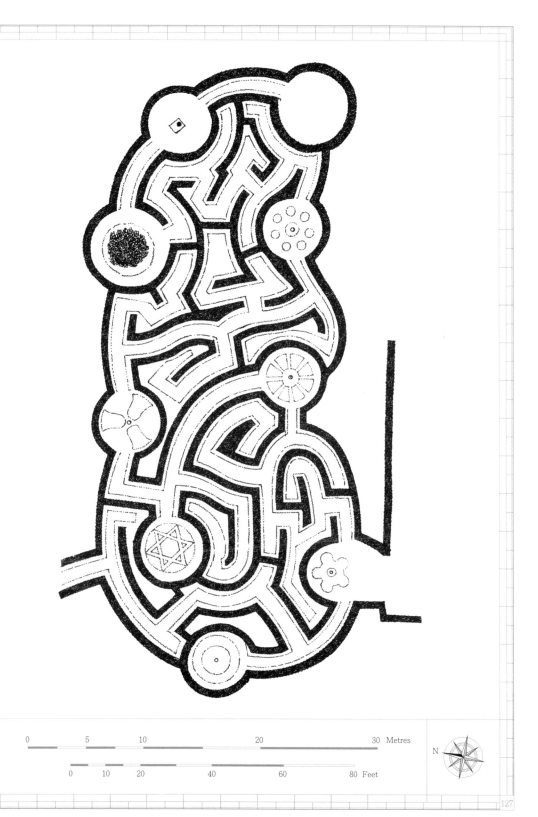

0 5 10 20 30 Metres

0 10 20 40 60 80 Feet

N

格拉納達的迷宮只存在設計圖上，有潛力成為文化上最有象徵意義的克里特迷宮代表作——前提是有人勇敢掏錢建造出來。

| 0 | 10 | 20 | | 40 | | 60 | | 80 | Metres |

| 0 | 20 | 40 | | 80 | | 120 | | 160 | | 200 | Feet |

維納斯

維納斯迷宮,格拉納達,安達魯西亞,西班牙
多種長青木與落葉木 | 1980-1990 年

金星維納斯,最亮的星星,座落於迷宮陣的中央。這座迷宮
依照太陽系設計而成,行星在春天時各得其所。

羅馬神話中掌管愛與慾望的女神維納斯,無疑是傳說故事裡的頭號麻煩製造者,凡是祂插手過的人間事務都有災難性的下場,祂到過的地方,人會熱烈愛上不適合的對象,進而引起戰爭、自伐或謀殺。祂讓巴里斯與特洛伊的海倫相戀,後來導致大規模的殺戮,但這還不是祂犯下最嚴重的罪。從這個角度來看,牛頭怪這麼詭異的故事裡,核心人物居然是維納斯,似乎也不足為奇。米諾斯王的妻子帕西菲(Pasiphaë)之所以會瘋狂愛上國王美麗的白公牛,是因為海神興風作浪,祂在報復國王不守承諾,沒有將公牛獻上為祭,但如果少了維納斯的能力,海神的不倫戀陰謀也不會得逞。

從遠古開始,星辰就以古典神話中的眾神同名。克里特王后將她的牛頭孩子起名為亞斯特里昂,意為「如星之子」。牛頭怪與他的父親,以及祖父(事實上是偽裝成公牛的邱比特),都跟金牛座有關。金星維納斯,最亮的星星,也是掌管美與愛的女神,正是金牛座的守護星。祂也主宰晨曦黃昏時天空中粉色的光暈,也就是金星帶(或稱維納斯帶)。西班牙藝術家拉法葉·迪烈左(Rafael Trénor y Suárez de Lezo)將太陽系化成這座迷宮,春天時可在不同的地方看到各行星,柏樹綠籬修按照太陽系實際的天體軌道修剪,諸星排列、環繞,比例尺為 1:3,000,000,000。

格拉納達的迷宮設計於一九八〇年代,卻到了一九九〇年代才正式發包動工(綠籬設計使用了柏樹、桃金孃、月桂、橙樹、無花果樹與西班牙橡樹),不過到下一任政府執政時,計畫又被取消了。維護的成本太高了,更別提還有安全問題,可能會有人被搶,甚至是更可怕的事都可能在這裡發生。藝術家指出,萬一有意外,迷宮外的人會聽到不尋常的聲音,進而發現犯罪者。格拉納達這座迷宮可看作是昂貴卻危險,或是美麗又繁複,雖然迷宮沒有自己的名字,依然是最具文化象徵意義的克里特迷宮代表。

維斯蓋亞

維斯蓋亞莊園，椰林，邁阿密，美國

黃楊木 | 約 1922 年

椰林裡寬闊的莊園府邸花園，特意蓋成像是比美國鍍金年代更久遠的樣子。

　　熱帶風情的花園，苔蘚垂落，處處蘭花，涼亭是鮮明的托斯卡尼色調，帶來南方的陽光，叢林氛圍中巧妙陳設著精選的古玩……這裡是維斯蓋亞，莊園領土佔地二十二公頃，沿著邁阿密的比斯坎海灣展開。這裡是唯美主義者的天堂，由四位品味獨到的男士打造而成，雖然說，當莊園完工時，他們已經反目成仇了——除了出資的詹姆士·迪凌（James Deering）。不過這位美國實業家之後在醫生的建議下，到佛羅里達避寒過冬，不久後辭世。

　　迪凌渴望把維斯蓋亞打造成如夢似幻的地方，而在重金加持下，他的確做到了。椰林裡寬闊的莊園府邸花園，特意蓋成像是比美國鍍金年代更久遠的樣子，實際上，莊園歷經艱辛才完成。迪凌想要為舊世界的珍寶創造新時代感，他跟保羅·喬分（Paul Chalfin）數次赴歐採購古董，喬分是他的藝術總監，知道該跟誰做生意，也會說流利的義大利語。在蓋莊園的過程中，喬分與迪凌常常為了美學觀點爭論不休，建築師法蘭西斯·小霍夫曼（Francis Burrall Hoffman Jr.）則夾在其中努力趕進度，他為這個計畫投入了七年時光，卻中途放棄，不過莊園還要五年才能完工。花園則是由景觀設計師迪雅哥·舒瓦茲（Diego Suarez）負責，他在這個案子前，已在托斯卡尼為不少英裔美國客戶服務，磨出一身本事。

　　雖然當時迷宮還不是美國園藝文化的一環，這座花園卻是例外。迷宮恰好搭配這種新地中海式風格的花園。圖紋式花圃環繞著華廈四周，花園迷宮位於其中，正好適合存放混亂無章的古典雕刻收藏品：身材健美的阿波羅、容貌俊秀的加尼米德、超人英雄海格力斯。迪凌死後，莊園裡的珍寶皆完好無缺，是不幸中的大幸。他的外甥（他們繼承了莊園）沒有將收藏品分售，反而分割土地售出。由於他們缺乏翻修莊園所需的資金，花園跟迷宮的未來暫時無虞。從一九九○年代起，「地中海仙境」維斯蓋亞莊園已被仔細修復，目前是美國依然存在的迷宮之中最古老的。

新古典主義的迷宮位於仙境般的莊園內，住在迷宮裡的是身材健美的阿波羅、容貌俊秀的加尼米德，以及超人英雄海格力斯。

0　　2　　4　　　8　　　　12　　　　16　　　　20 Metres

0　5　10　　20　　30　　40　　50 Feet

N

教堂建於十二世紀，近幾年為了裝設地暖設備而進行拆除工程，
卻意外發現幾具中古世紀的屍體跪在古老的牆基周圍。

威克非大教堂

威克非，西約克郡，英國
約克石與拉辛比紅砂岩 | 2013 年

迷宮裡刻著兩個小十字架環，各搭配一句基督教口號。

　　地板迷宮的歷史已有四千年，曾盛行一時，也曾衰微一世，不過它的確可以賦予老地方新生命。美學上，環狀造型永不退流行，迷宮也能隨著宗教靈性的需求而變化。當代的基督教會正在尋找自己的新位置，也在尋找新的信徒（有些人有靈性渴望，卻不知道自己尋找的是什麼），跨宗派又美麗的教堂迷宮倒是廣受歡迎。

　　英格蘭東北方的威克非大教堂位於商業區裡，還沒有設置教堂迷宮之前就廣為人知，是熱門的演出場地，正廳時常舉辦演唱會，燈光昏暗，觀眾排排坐在狹窄僵直的老式教堂木椅上。二〇一三年時，教堂為了裝設地暖設備進行整修，拆除地板之後卻發現，十二世紀建成的牆基周圍有幾具中古世紀的屍體蜷縮在旁。整修工程結束後，新鋪的地面嵌上了五迴迷宮，運用帶著雜質的奶油色澤的當地石材。教堂的新面貌去掉了釘死的座椅，整個空間像是可以呼吸一樣，再度活了起來；這也符合歷史原貌，一千五百年以前並沒有成排的長椅。如今回歸原樣，一踏進這裡，氣氛自然讓人生起敬畏之心。

　　這座教堂迷宮也想傳達一個訊息：慢下來吧。不論身在何處，只要願意花時間走進迷宮，即是有意願參與其中。在此，保持開放的態度於你有益。威克非的人認為自家石頭搭出的迴圈迷宮能「淨化、光照、合一」人心：在途中你學會放手、反思、接受，回來時成為更加完整的人。這座洗滌靈魂的迷宮部分來自舊金山恩典大教堂，那裡受過訓練的「迷宮引導員」會推薦你走一遍祥和之旅，或試走一次燭光版迷宮，他們甚至提供瑜伽課程。恩典大教堂迷宮是依照夏特經典款所設計，廣受歡迎，另有一個花園版本。如此一來，繞過神的家也能走這條恩典之路。

維恩

老迷宮，維恩，拉特蘭郡，英國
草坪｜西元 800-1200 年

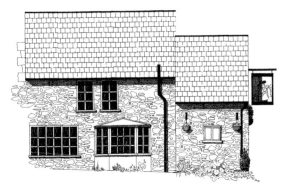

維恩是拉特蘭的一座小鎮，從草坪迷宮流行之時，直到現在幾乎沒有什麼改變。

　　不列顛群島的草坪迷宮可能是由丹麥人引進，這種迷宮後來卻在原產國消聲匿跡，如今丹麥境內已經看不到任何從前留下來的草坪迷宮，不過我們知道草坪迷宮曾存在於斯堪地那維亞半島、德國與波羅的海周邊。今天的英國還可以找到八座古老的草坪迷宮，大部分都在東部——也就是維京人登陸的方位。雖然這麼說，但這個結論沒有太多證據佐證，難以深究來龍去脈，推論不免顯得過於單薄，而且無法解釋為什麼草坪迷宮也能在西部看到。不論草坪迷宮的來歷為何，以前英國的草坪迷宮散布在東安戈里亞與林肯郡各處。

　　草坪迷宮（turf maze）的英語詞源容易混淆視聽，這種迷宮是單一封閉路徑（labyrinth），而非開放式的迷宮（maze）。在英國也被稱為「特洛伊之牆」、「特洛伊陣」——從古希臘的神話故事而來。在丹麥似乎也有以特洛伊來稱呼此類迷宮的傳統，「泰擘」（Trøjborg）、「特瑞堡」（Trelleborg）之類的名字十分普遍。我們無法得知這種迷宮究竟是經由羅馬人傳到歐洲各地，還是出於當地修士之手，這些迷宮甚至可能是從鐵器時代留下來的。我們只知道拉特蘭郡（Rutland）的維恩小村（Wing）首次有文字紀錄是十二世紀，當時的地名寫作「Wenge」，名字由來是北歐語系中意指野地的「vengi」一詞。《帝國地名詞典》（*Imperial Gazetteer*, 1870-1872）中也記載了這座迷宮，以「非常古老」來描述它。迷宮其中一側是座土丘，或許可以證明其古老的程度，土丘可能曾經是古老的墓地，或是瞭望台。

　　英國的草坪迷宮另有一個特色是常位於修道院附近。不過人們使用草坪迷宮的方式就沒有那麼神祕了。除了基督徒會在迷宮上徘徊悔罪，一般人也很常在上面賽跑，當代的紀錄中，賽跑活動可以是孩子之間的遊戲、醉鬼們起鬨玩鬧，也可以帶有運動比賽意味，端看觀點為何。十九世紀中《萊斯特與拉特蘭指南》（*Leicester and Rutland Directory*）的敘述客觀中立：「這是一座古老的迷宮，鄉下人會在教區節慶時奔跑其上。」

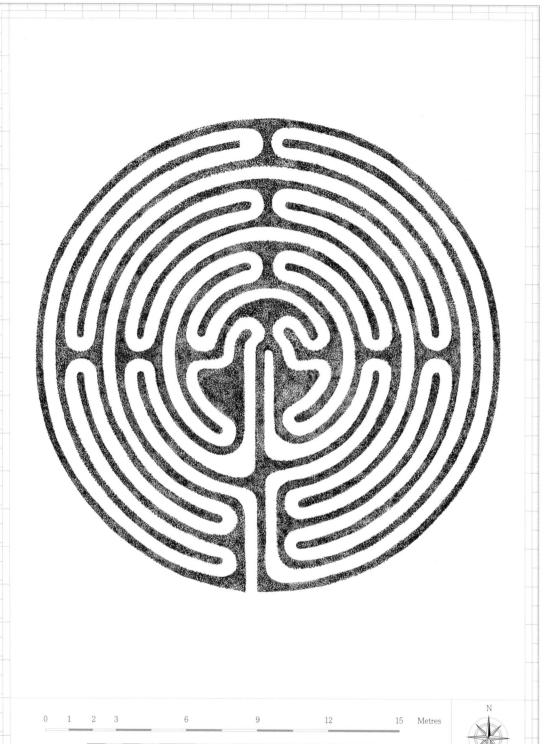

0 1 2 3 6 9 12 15 Metres

0 5 10 20 30 40 Feet

N

名詞解釋

花園大道（allée）指一種正式的人行道，此用詞常見於十七世紀，是林蔭大道（avenue）的前身。花園大道是大型花園裡重要的視覺要素，大道必須筆直，再加上一道道的綠籬，有時會看到樹列沿著大道種植。

考古天文學（Archaeoastronomy）是指研究古人觀測天文的學問，包含古人對天象的解釋以及對其文化的影響。有助於研究巨型古老迷宮的起源及意義，比如祕魯的納斯卡圖騰、英國薩莫塞特的格拉斯頓貝里磐座，兩者都僅能從上方向下看才得以看到迷宮全貌。

擬生物型圖像（Biomorphic）的形狀類似生物的外貌，不限於人或植物。另參見擬動物型圖像（Zoomorphic）。

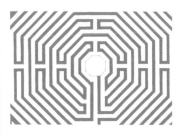

戴達羅斯（Daedalus）是神話裡的工程奇才，他的設計包含牛頭怪米諾陶（他先設計了木牛的架構）、牛頭怪的迷宮牢籠，還發明了飛行翼。

另參見伊卡瑞斯。

地表圖紋（geoglyph）是刻在地球表面上的超大尺寸圖樣，不限陰刻或陽刻，陽刻是由石頭鋪排而成的凸面紋路，鑿刻地表形成的圖樣則是陰刻。祕魯的納斯卡圖騰、不列顛群島的草坪迷宮是陰刻地表圖紋，修去最外層的地表材質之後形成的圖樣。

迷宮的中央稱為終點（Goal）。
另參見迷宮口（Mouth）。

希臘回文式圖騰（Greek key）同時是裝飾性的外圈，也是馬賽克迷宮的基礎圖樣。希臘回文式圖騰結構單純，線條朝中心往內旋入，再向外旋出。可將這種圖案環狀拼成綿延不斷的浪形。

伊卡瑞斯跟父親一起飛出克里特島，卻因為飛得太靠近太陽，最後不幸溺死。角色個性向來被認為是憂愁且衝動，由於不聽父親的勸告，落得悲劇下場。在羅伯特・貴福斯（Robert Graves）版的希臘神話中，戴達羅斯指示兒子緊跟著自己，但他選擇自己飛。

結紋式花圃（Knot gardens）是中古世紀的植栽裝飾手法，通常以矮灌木拼成複雜精緻的圖樣，如牛膝草、棉杉菊、馬鬱蘭。圖案有可能會形成一座小型的迷宮，不過通常僅供觀賞，人不會真的走進去。

雙頭斧（labrys）的符號跟囚禁牛頭怪的克里特島迷宮有密切關聯。這個符號與米諾安文明有關，代表主母女神的力量。

安德烈・勒奴特（André Le Nôtre）是為路易十四設計凡賽宮的園藝奇才。他的設計成為巴洛克式花園典範，十七、十八世紀歐洲其他地方的宮殿、莊園花園都參照他的設計。他的作品特色是寬闊、放射狀的大道，以及按照地面高度安排的幾何圖形。

蜿蜒（Meander）在英語裡通常作為動詞使用，但在迷宮用語（還有其他地理術語中）變為名詞，表示轉折與彎道。

米諾斯（Minos）是諾索斯的暴君，故事跟公牛有關。他是眾神之神宙斯與歐羅巴的兒子，宙斯那時偽裝成一隻白色公牛。後來，海神波賽頓送來的白牛則讓米諾斯的妻子懷孕，生下了怪胎米諾陶。米諾斯要求雅典國王埃勾斯定期獻出一批雅典年輕人，以供米諾陶打牙祭。

迷宮口（Mouth）是迷宮的起始點。另參見終點（Goal）。

開放型迷宮內可能會有**多路徑**（multicursal）設計，誤導人偏離正確路徑、走進死巷。依照各別迷宮的設計，岔路有時在前往終點的路上，也可能在走出迷宮的路上岔出。

另參見**單路徑**（unicursal）。

幾何圖紋花園（parterre）結紋式花園經過法國人改良的版本，這種花園會讓人聯想到繡花或區塊形裝飾。傳統上，花園會編排成幾何樣式的圖案，地面高度

平整，花園邊界種植黃楊木，通常會在房子有觀景窗戶那一面，讓人可以從屋內的高處下望。有時會挪用花圃中的部分區塊作為迷宮，通常與主屋有一段距離。

相信神靈存在於自然形體中，這樣的信念滲入人設計的圖案，後來衍生出神**聖幾何圖形**（Sacred geometry）的概念。蝸殼、迷宮、樹葉湧動的型態、大教堂的穹頂中，都可以看到神聖幾何圖形。

方形馬賽克磁磚（Tessera，複數為tesserae）為方塊形的馬賽克磁磚，用於羅馬式馬賽克地磚或牆面裝飾。「pavimentumtessellatum」一詞指地面裝飾使用的瓷石同尺寸，不同顏色。

特洛伊陣（Troy town）是草坪迷宮老派的叫法，典故出自上古城市特洛伊的城牆，為了加強防禦，城牆的一部分是迷宮。就詞源學來看，波羅的海周邊迷宮常見的名稱：Trojeborg、Trelleburg、Trojaburg，也與日耳曼語系中的「轉彎」（drab）、「彎曲」（trelle）有關；「Burg」則是城鎮或堡壘的意思。

單路徑（unicursal）指通往單一目的地或終點的單一路徑，也就是封閉型迷宮的路線進行方式。

另參見**多路徑**（multicursal）。

擬動物形圖像（Zoomorphic）是模擬動物的形狀。

索引

Books

Marella Agnelli, *Gardens of the Italian Villas* (New York, 1987)

Johann Valentin Andreae, *Description of the Republic of Christianapolis* [1619]

Michael Ayrton, *The Testament of Daedalus* (York, 1962)

Isabel Bannerman, *Landscape of Dreams:*
The Gardens of Isabel and Julian Bannerman (London, 2016)

Jorge Luis Borges, *Labyrinths: Selected Stories and Other Writings* [1962] (Cambridge, MA, 2007)

John Amos Comenius, *Labyrinth of the World and Paradise of the Heart* [1623] (Mawah, NJ, 1997)

Dante, *Divine Comedy* [1472]

James Dashner, *The Maze Runner* (series; New York, 2009–)

Thomas De Quincey, *Confessions of an Opium Eater* [1821] (London, 2003)

Umberto Eco, *The Name of the Rose* (Boston, IL, 1980)

André Gide, *Theseus* [1946] (London, 2002)

Robert Graves, *The Greek Myths* (London, 1955)

Nathaniel Hawthorne, *Tanglewood Tales for Boys and Girls* [1853]

Thomas Hill, *The Gardener's Labyrinth* [1577] (Oxford, 1988)

Penelope Hobhouse, *Garden Style* (London, 1988)

Jerome K. Jerome, *Three Men in a Boat* (Bristol, 1889)

Hermann Kern, *Through the Labyrinth:*
Designs and Meanings over 5000 Years (London, 2000)

Jack Kerouac, *On the Road* [1955] (London, 2000)

John Kraft, *The Goddess in the Labyrinth* (Turku, Finland, 1987)

Batty Langley, *New Principles of Gardening* [1728] (Andover, 2010)

Sig Lonegren, *Labyrinths: Ancient Myths and Modern Uses* (Glastonbury, 1991)

Gabriel García Márquez, *The General in His Labyrinth* [1989] (New York, 1990)

W.H. Matthews, *Mazes and Labyrinths: Their History and Development* [1922] (London, 1970)

David Willis McCullough, *The Unending Mystery: A Journey through Labyrinths and Mazes* (New York, 2006)

George Orwell, *Down and Out in Paris and London* [1933] (London, 2013)

Ovid, *Metamorphoses*, Book VIII

Russell Page, *The Education of a Gardener* [1962] (London, 1994)

Jean Plaidy (Eleanor Hibbert), *The Courts of Love: The Story of Eleanor of Aquitaine* (London, 1987)

Plutarch, *Life of Theseus* (ad 75)

Franco Maria Ricci, *Labyrinths: The Art*
of the Maze (New York, 2013)

J.K. Rowling, *Harry Potter and the Goblet*
of Fire (London, 2000)

Jeff Saward, *Magical Paths: Labyrinths and Mazes in the 21st Century* (London, 2002)

William Shakespeare, *A Midsummer Night's Dream* [1600]

Carol Shields, *Larry's Party* (London, 2010)

Iain Sinclair, *Lights Out for the Territory* (London, 1998)

Lemony Snicket (Daniel Handler), *The Reptile Room* (London, 1999)

Rebecca Solnit, *Wanderlust* (London, 2001)

Virgil, *Aeneid* (29–19 bc)

Virginia Woolf, *Mrs Dalloway* [1925] (London, 2000)

——'Street Haunting: A London Adventure' [1927] (London, 2013)

Films

Alice in Wonderland (Walt Disney Studios; 1951), adapted from Lewis Carroll's book of 1865

The Draughtsman's Contract (dir. Peter Greenaway; 1982)

Labyrinth (dir. Jim Henson; 1986)

The Lady from Shanghai (dir. Orson Welles; 1947)

The Man with the Golden Gun (dir. Guy Hamilton; 1974), adapted from Ian Fleming's book of 1965

Time Bandits (dir. Terry Gilliam; 1981)

Orlando (dir. Sally Potter; 1992), adapted
from Virginia Woolf's book of 1928

Pan's Labyrinth (dir. Guillermo del Toro; 2006)

Perfume: The Story of a Murderer (dir. Tom Tykwer; 2006), adapted from Patrick Süskind's book of 1985

Porcile (dir. Pier Paolo Pasolini; 1969)

The Shining (dir. Stanley Kubrick; 1980), adapted from Stephen King's book of 1977

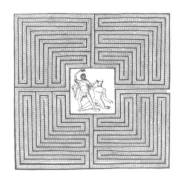

作者簡介

安格斯‧西蘭（Angus Hyland）畢業於皇家藝術學院，為倫敦五芒星設計公司合夥人。他在 Laurence King 出版的作品包含：《符號》（2011）、《紫色之書》（2013）與《狗之書》（2015）。

坎卓垃‧威爾森（Kendra Wilson）是位記者，著有《我的花園居然是停車場，以及其他設計難題》（2017，Laurence King 出版）。與安格斯‧西蘭合著《狗之書》（2015）、《鳥之書》（2016）。

提保‧伊罕（Thibaud Hérem）是旅居倫敦的法國插畫家，出版作品包含《為我畫棟房子》（2012）、《倫敦裝飾》（2013）。

致謝

感謝提保‧伊罕繪製美麗、精細複雜的插圖，以及對植物的熱忱。感謝 Pentagram 公司的 CharlotteRetief，Laurence King 出版社的 Sara Goldsmith、Liz Faber、Blanche Craig、Nicolas Franck Pauly。

感謝花園博物館 Christopher Woodward 的珍貴建議與研究，Chatsworth 的 Raimonda Lanza di Trabia、BeckyCrowley、Lucy Wharton，Charles Fox、Petra Hoyer Millar、Rafael Trenor y Suarez de Lezo、Erin Melani、DylanPrieto Webster、Sarah Webster、Lucy Slater、Reed Wilson、Harvey Brook。

最後，感謝 William Powell. 美泉宮迷宮圖樣授權 ©Schloβ Schönbrunn Kultur- und BetriebsgesmbH. 僅以本書向園藝學家、景觀設計師 George Alexander Hyland(1914–88) 致敬。